SHINKO MUSIC MOOK
GiGS Presents 〔別再叫我嫩咖鼓手！集中特訓〕

Drum
Pattern
StyleBook
爵士鼓節奏百科

解說◎岡本俊文　Toshifumi Okamoto
譯者◎王瑋琦、曾莆強

Drum Pattern Style Book Contents

本書的閱讀方法

本書的內容是由以下幾個項目所構成。

節奏譜例。除了基本型之外，前方標記英文字母、較小的譜例，是參考曲當中緊接著基本型之後敲打的節奏變化型。

講解譜例，並說明練習敲打時的應注意事項。

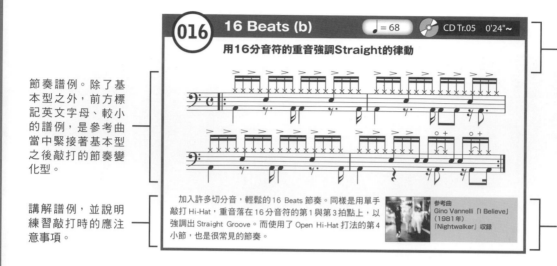

譜例之編號、主題、敲打速度，以及對應的 CD 曲目、從第幾秒開始演奏等。

參考曲。從這些曲目當中截取部分內容，編寫成練習譜例。想知道譜例的演奏氣氛或者印象，可以實際聽看看這些歌曲。

關於記譜

除了一般鼓譜的記譜方式，也有一部分是本書的特殊寫法。

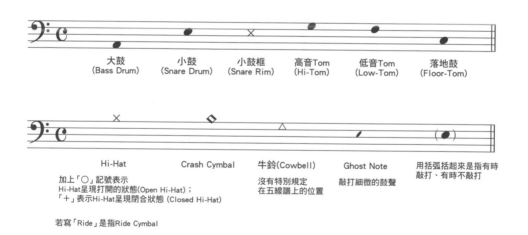

關於附錄CD

實際敲打書裡的每一個譜例，且相同類型的節奏範例，會連續收錄在同一軌。選取段落時請參考譜例右上方所標示的 CD 曲目及開始的秒數。

為了完整呈現各種曲風的特色，錄製附錄 CD 時並沒有做音量調整，所以每一軌的音量聽起來稍有不同，這點還請大家見諒。

Drum
Pattern
StyleBook

搖滾樂是從爵士樂所衍生出來,一種獨特的音樂風格,
且音樂性格日趨完整。接下來將介紹Rock曲風的各種節奏!

〔Chapter - 1〕ROCK
搖滾節奏是爵士鼓的王道

feat. Old Rock, Rock, Hard Rock～Heavy Metal, Mixture & Punk

Old Rock

從爵士樂到搖滾樂,見證歷史變遷的節奏

據說搖滾樂誕生於1950後半。並在1960年代進入全盛期之後,產生了許多名曲。在這個時期的搖滾節奏,仍舊保有爵士樂的影子,卻也開始孕育出獨自的音樂性格。

Drum Pattern Style Book

001 **Rock'n Roll (a)** ♩=147 CD Tr.01 0'00"~

仍保留爵士樂影子的節奏

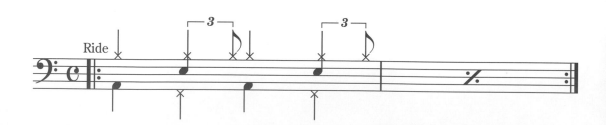

Rock'n Roll 初期的節奏。在當時,通常只有爵士鼓手才會敲打類似節奏,爵士節奏的部分就交給貝斯,鼓則負責強調伴奏。演奏時注意需打出搖擺(Swing)感。

參考曲
Elvis Presley「Party」
(1957年)
『Loving You』收錄

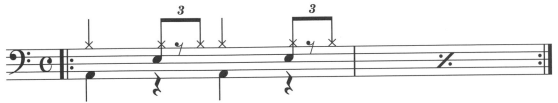

002 Rock'n Roll (b) ♩=185 CD Tr.01 0'19"~

用Hi-Hat來做出緊湊的表現

Rock'n Roll (a) 的 Ride 改成打 Hi-Hat。由於是打 Closed Hi-Hat，更加能感受到緊湊的搖滾曲風。另外，在本譜例雖是全都打 Closed Hi-Hat，但也可以加入敲打 Open Hi-Hat，發出 "Chi－ki、Chi－ki" 的音色。

參考曲
Chuck Berry「Roll Over Beethoven」（1956年）
『The Anthology』收錄

003 Rock'n Roll (c) ♩=190 CD Tr.01 0'34"~

增加音量會降低爵士氛圍

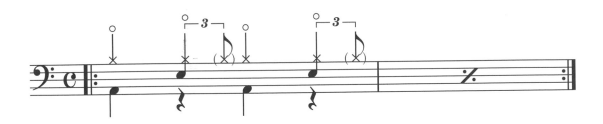

雖然在加快演奏速度，以及改打 Open Hi-Hat 之後，聽起來已經不太像爵士樂的節奏，卻依舊保留了最基本的搖擺感。若是無法理解 "搖擺的感覺"，只要實際聽聽看真正的爵士樂就會明瞭了！

參考曲
Little Richard「Tutti Frutti」
（1957年）
『Here's Little Richard』
收録

POPS

R&B/SOUL/FUNK

DANCE

JAZZ/FUSION

ROOTS MUSIC

WORLD MUSIC

 004 ## 8 Beats (a) ♩=151 CD Tr.02 0'00"~

在各種曲風裡被廣泛使用的節奏

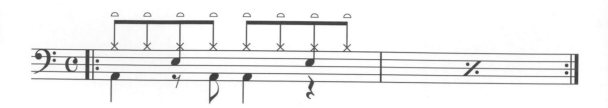

8 Beats 的基本節奏。在此雖是敲打半開狀態 (Half open) 的 Hi-Hat，但也可以改成敲打 Closed Hi-Hat。特別之處在於第 2 拍反拍開始的大鼓二連打，相較於從正拍開始的大鼓連打節奏，帶給人一種更沉穩的印象。

參考曲
The Beatles「She Loves You」（1963年）
『The Beatles/1962-1966』收錄

 005 ## 8 Beats (b) ♩=123 CD Tr.02 0'18"~

最單純的8 Beats節奏

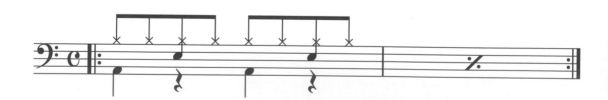

剛接觸 8 Beats 節奏時，一定會敲打的基本練習。雖說是簡單的節奏，卻不容易敲打。各個鼓件之間的拍點如果沒有對準，就無法產生良好的律動。附錄 CD 的音源是以較現代的編曲風格錄製而成。

參考曲
The Rolling Stones「Start MeUp」（1981 年）
『Tatoo You』收錄

ROCK〔Old Rock〕

ROCK
POPS
R&B/SOUL/FUNK
DANCE
JAZZ/FUSION
ROOTS MUSIC
WORLD MUSIC

006 8 Beats (c)　♩=138　CD Tr.02　0'38"~

利用連打的間隔來掌握律動

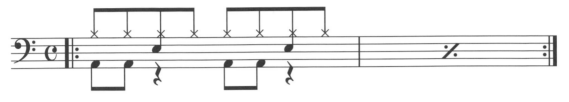

依舊是基本的 8 Beats 節奏。大鼓二連打的拍值間隔會大大改變整個節奏的律動。類似節奏也能在其他曲風使用，以稍微有點粗糙的感覺敲打，會更有 Old Rock 的氣氛。

參考曲
The Beatles「Day Tripper」
（1965年）
『The Beatles/1962-1966』
収録

007 8 Beats (d)　♩=163　CD Tr.02　0'56"~

律動的重點是小鼓連打

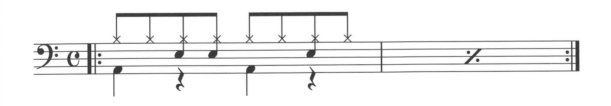

在 Oldies 系音樂裡經常出現的節奏，光看句型和上一頁的 8 Beats(a) 是一樣的。第 2 拍的小鼓連打間隔若太緊湊，聽起來會過於混亂，這一點要多注意。

參考曲
The Ventures「Wipe Out」
（1963年）
『The Best Of The Ventures』
収録

008 Shuffle (a)

 ♩=192 CD Tr.03 0'00"~

保有濃厚爵士色彩的Shuffle節奏

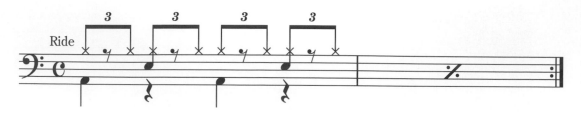

相當簡單的 Shuffle 節奏。在當時，Shuffle 節奏被當作是爵士樂 Swing 拍感的一種延伸。和現在既明快又簡潔的 Shuffle 節奏相比，有著很大的不同。

參考曲
The Who「My Generation」
（1965年）
『My Generation』收錄

009 Shuffle (b)

 ♩=156 CD Tr.03 0'16"~

Hi-Hat的跳躍程度支配整體律動

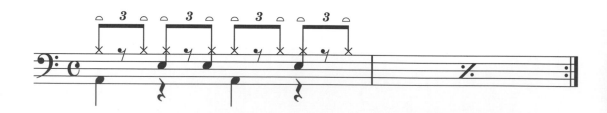

以 P.11 的 8 Beats（d）為基礎所編寫的 Shuffle 節奏。無論是008還是009的練習範例，整個律動會受到 Hi-Hat 的跳躍程度影響。尤其在合奏時，必須考慮到節奏感及整體的音樂演奏氣氛，來與其他樂器配合。

參考曲
The Beatles
「All My Loving」（1963年）
『With The Beatles』收錄

Rock

最大特徵是簡單的節奏與俐落的音色

本篇所要介紹的，是典型的搖滾節奏。光看譜面，會以
為和上一篇的 Old Rock 沒有太大差別，但由於在音色上
做出變化，所以聽起來也會有不同的味道。請聆聽附錄
CD 與參考曲，以區隔出兩者之間的差異。

Drum Pattern
Style Book

POPS

R&B/SOUL/FUNK

DANCE

JAZZ/FUSION

ROOTS MUSIC

WORLD MUSIC

 8ビート(a) ♩=117 🔘 CD Tr.04 0'00"〜

Closed Hi-Hat讓節奏變得俐落

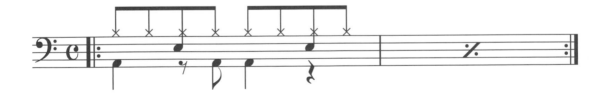

與 P.10 的 8 Beats (a) 為相同節奏。但隨著時代演進，音
色變得更有質感了。藉由敲打 Closed Hi-Hat 強調出現代感，
讓節奏聽起來更為簡單明瞭。

參考曲
The Police
「Every Breath You Take」
(1983年)
『Synchronicity』收錄

8 Beats (b)

來體驗一下美式搖滾

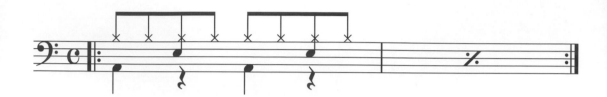

　　和 Old Rock 的 8 Beats(b) 為相同節奏，但以 "Do－n、Ye－ah" 的感覺把兩個大鼓之間的拍距拉長，變得更接近美式搖滾 (American Rock) 風格。雖說也會受到速度影響，主要還是由於把小鼓音色的重心放低，才會產生此種效果。

參考曲
Huey Lewis & The News
『The Power Of Love』
(1985年)
『Back To The Future OST』
收錄

8 Beats (c)

用第3拍的敲擊x2做出重拍

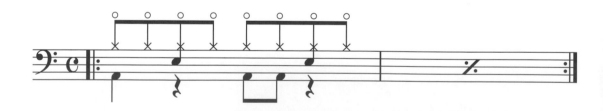

　　這也是經常出現的 8 Beats 節奏。雖然小鼓的敲打時機也很重要，但更重要的是第3拍及第3拍反拍兩個大鼓之間的拍值間隔。隨著拍值間格長短的調整，會讓聽眾產生不同的節奏感受，甚至會有重拍位置有所改變的印象。

參考曲
Oasis 『Supersonic』
(1994年)
『DefInitely Maybe』 收錄

ROCK（Rock）

ROCK
POPS
R&B/SOUL/FUNK
DANCE
JAZZ/FUSION
ROOTS MUSIC
WORLD MUSIC

013 8 Beats (d)

♩=179　CD Tr.04　1'06"~

敲打重點在反拍的大鼓

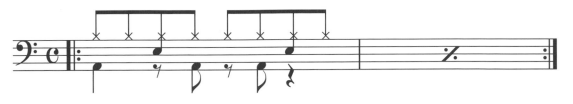

　　練習敲打此譜例，最大的重點在於，要抓準第2拍反拍及第3拍反拍的大鼓拍點。實際演奏時，很容易一不小心就搶拍了。所以敲打（踩踏）時請多注意這點。

參考曲
The Allman Brothers
「Rambllin' Man」（1973年）
『Brothers And Sisters』
収録

014 8 Beats (e)

♩=146　CD Tr.04　1'21"~

結合4分音符與8分音符的時間感

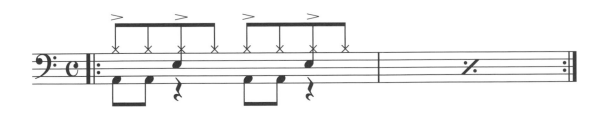

　　在 Hi-Hat 上做出重音，強調4分音符的節奏感。由於大鼓踏的是8分音符，與 Hi-Hat 所敲打的4分音符拍值不同，會產生一種"彷彿不同時間單位同時存在"的錯覺，並讓節奏變得更有深度。注意要確實踩準8分音符的大鼓。

參考曲
The Doobie Brothers
「China Groove」（1973年）
『The Captain And Me』
収録

16 Beats (a)

♩ = 97 CD Tr.05　0'00"~

單手敲打Hi-Hat展現Straight的律動

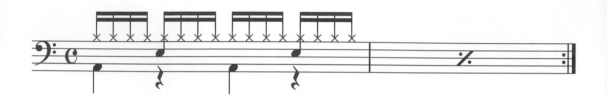

　　敲打16分音符的 Hi-Hat，簡單的 16 Beats 節奏。雖然也可以用雙手交替的方式敲打 Hi-Hat，但由於用單手敲打比用雙手更能營造出簡潔有力 (Straight) 的律動感，所以在100左右的速度內，還是建議用單手敲打。

參考曲
TOTO「Georgy Porgy」
(1978年)
『TOTO』収錄

16 Beats (b)

♩ = 68 CD Tr.05　0'24"~

用16分音符的重音強調Straight的律動

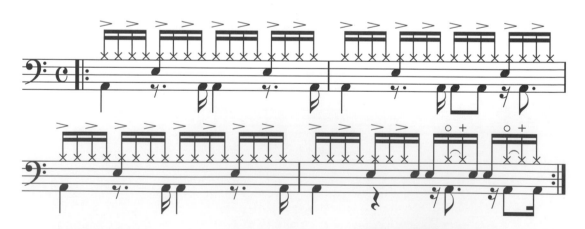

　　加入許多切分音，輕鬆的 16 Beats 節奏。同樣是用單手敲打 Hi-Hat，重音落在16分音符的第1與第3拍點上，以強調出 Straight Groove。而使用了 Open Hi-Hat 打法的第4小節，也是很常見的節奏。

參考曲
Gino Vannelli「I Believe」
(1981年)
『Nightwalker』収錄

017 Shuffle (a) ♩=190 CD Tr.06 0'00"~

減少打擊數以增加搖滾味

Old Rock 裡的 Shuffle 節奏，是用 8 分音符切分音 (Cymbal Legato) 的方式營造出爵士風的律動。在這裡捨棄了細碎的節拍，以簡單的打法來增加搖滾味。在合奏時，藉由第 3 拍的大鼓踩踏就能強調出 Shuffle 感。

參考曲
Lynyrd Skynyrd「Call Me The Breeze」（1974年）
『Second Helping』收錄

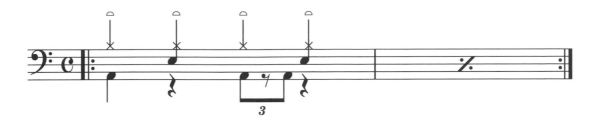

018 Shuffle (b) ♩=157 CD Tr.06 0'14"~

加入小鼓Ghost note,簡潔的Shuffle節奏

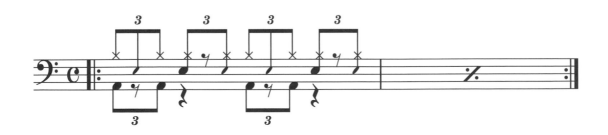

TOTO 合唱團鼓手 Jeff Porcaro 曾打過，非常有名的 Shuffle 節奏。加入小鼓的 Ghost note 之後，給人一種簡潔的印象。此譜例的特色是雙手各自敲打固定的節奏，所以更能強調出複合節奏 (polyrhythm) 的拍感。

參考曲
TOTO「Goodbye Elenore」（1981年）
『Turn Back』收錄

Ballad (a)

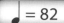 = 82 CD Tr.07 0'00"~

Slow Pattern的關鍵在掌握背景節奏的時間感

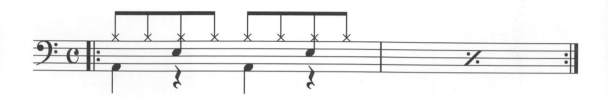

　兼具 Rock 的狂野，卻又帶點性感的節奏。只聽鼓的部分或許較難理解，但類似像這樣的伴奏節奏，其目的是讓 Vocal 能更容易抓住歌曲的節奏感。所以在敲打時，請試著掌握好節奏的時間感。

參考曲
Queen「Save Me」
（1980年）
『The Game』收錄

Ballad (b)

= 79 CD Tr.07 0'16"~

每個音都具有強烈存在感的慢速8 Beats

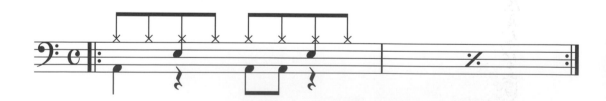

　和 Ballad (a) 相同，能夠應用在各種曲風，是十分常見的節奏。如此慢速的節奏，讓每一個音都變得重要且相當具有存在感。多留意第3拍兩顆大鼓的拍距間隔以及 Hi-Hat 的重音。

參考曲
John Lennon「Woman」
（1980年）
『Double Fantasy』收録

 Ballad (c) ♩ = 63 CD Tr.07 0'32"~

加入16分音符產生更細膩的律動

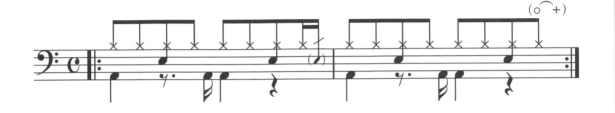

　與 Ballad (a)、(b) 不同的是，節奏中還加入了16分音符的打點。為了強調出這一點，偶爾會敲打小鼓的 Ghost Note。節奏進行的速度越慢，越是需要良好的肢體律動 (Pulse) 來幫助自己融入節奏當中，請好好練習敲打，以掌握上述所說的感覺。

參考曲
Rod Stewart「Sailing」
（1975年）
『Atlantic Crossing』收錄

ROCK

POPS

R&B/SOUL/FUNK

DANCE

JAZZ/FUSION

ROOTS MUSIC

WORLD MUSIC

Drum Pattern
Style Book

Hard Rock/Heavy Metal

配合其他樂器的激烈表現,改變爵士鼓所敲打的節奏

就算同樣是 "Rock" 曲風,當音色變重時,鼓的部分亦會變得更加複雜。且通常會配合歌曲進行來做出節奏上的調整。除了各種基本型態之外,本篇將會介紹更多節奏變化型。

Drum Pattern
Style Book

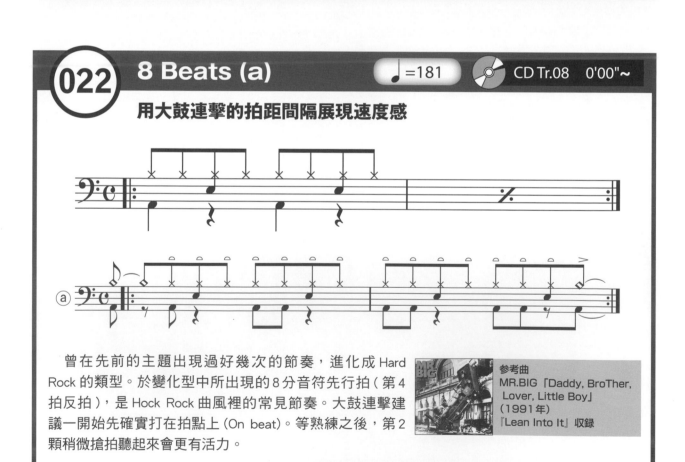

022 **8 Beats (a)** ♩=181 CD Tr.08 0'00"~

用大鼓連擊的拍距間隔展現速度感

曾在先前的主題出現過好幾次的節奏,進化成 Hard Rock 的類型。於變化型中所出現的 8 分音符先行拍(第 4 拍反拍),是 Hock Rock 曲風裡的常見節奏。大鼓連擊建議一開始先確實打在拍點上 (On beat)。等熟練之後,第 2 顆稍微搶拍聽起來會更有活力。

參考曲
MR.BIG 「Daddy, BroTher, Lover, Little Boy」
(1991 年)
『Lean Into It』收錄

ROCK (Hard Rock/Heavy Metal)

ROCK

POPS

R&B/SOUL/FUNK

DANCE

JAZZ/FUSION

ROOTS MUSIC

WORLD MUSIC

023 8 Beats (b)

♩=135　CD Tr.08　0'27"~

用兩小節為一單位的節奏來炒熱氣氛

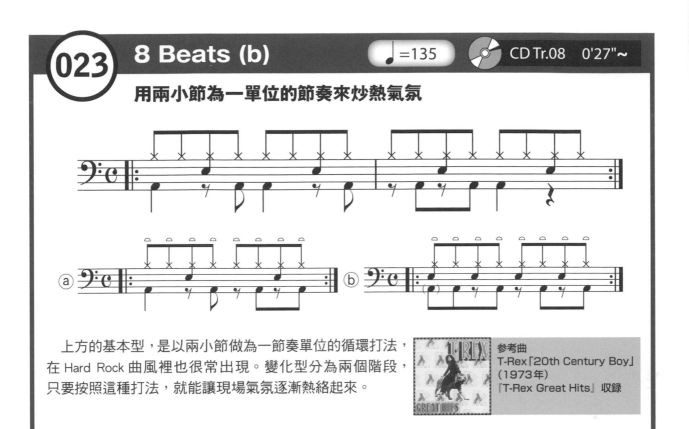

　　上方的基本型，是以兩小節做為一節奏單位的循環打法，在 Hard Rock 曲風裡也很常出現。變化型分為兩個階段，只要按照這種打法，就能讓現場氣氛逐漸熱絡起來。

參考曲
T-Rex「20th Century Boy」
（1973年）
『T-Rex Great Hits』收錄

024 8 Beats (c)

♩=125　CD Tr.08　0'54"~

讓旋律更凸顯的8 Beats變化型

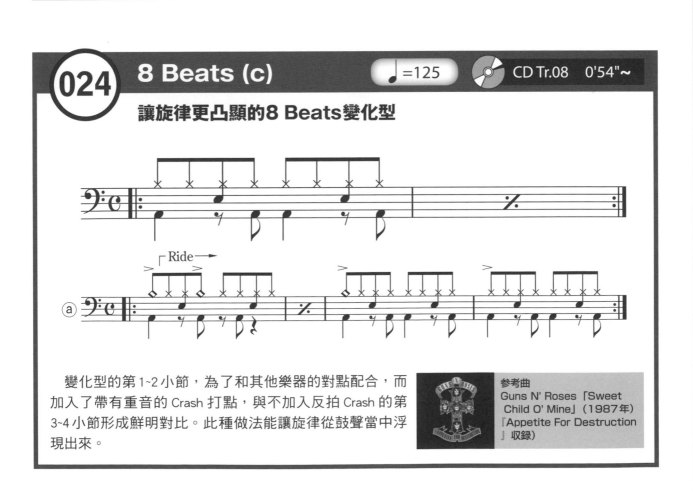

　　變化型的第1~2小節，為了和其他樂器的對點配合，而加入了帶有重音的 Crash 打點，與不加入反拍 Crash 的第3~4小節形成鮮明對比。此種做法能讓旋律從鼓聲當中浮現出來。

參考曲
Guns N' Roses「Sweet Child O' Mine」（1987年）
『Appetite For Destruction』收錄

025 8 Beats (d)

♩ = 206　CD Tr.08　1'30"~

用連續的8分音符反拍大鼓展現速度感

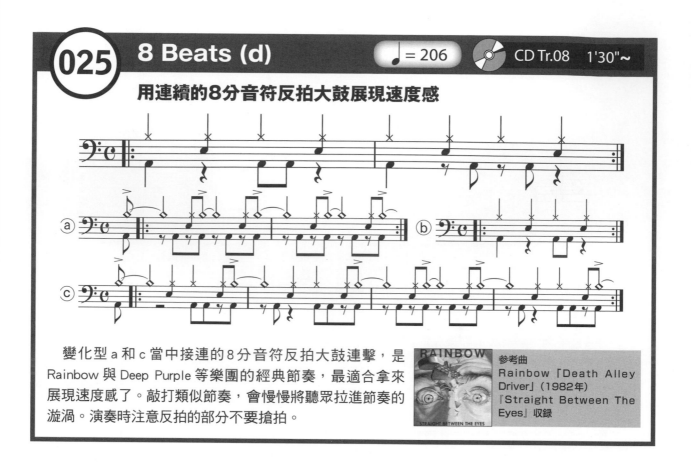

　　變化型 a 和 c 當中接連的 8 分音符反拍大鼓連擊，是 Rainbow 與 Deep Purple 等樂團的經典節奏，最適合拿來展現速度感了。敲打類似節奏，會慢慢將聽眾拉進節奏的漩渦。演奏時注意反拍的部分不要搶拍。

參考曲
Rainbow「Death Alley Driver」（1982年）
『Straight Between The Eyes』收錄

026 8 Beats (e)

♩ = 120　CD Tr.08　2'08"~

用8 Beats營造Bass的"玩樂"空間

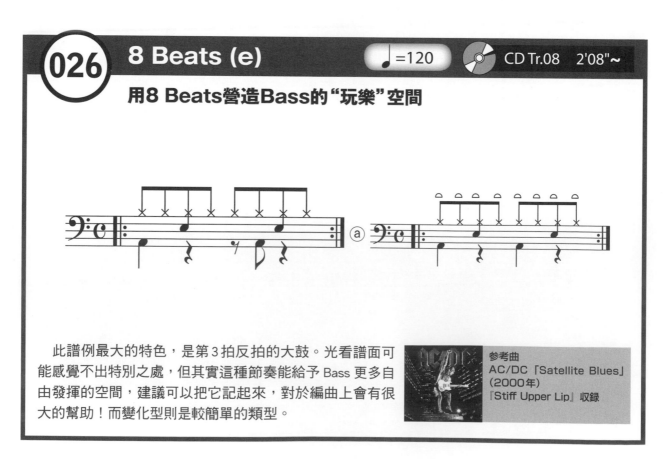

　　此譜例最大的特色，是第 3 拍反拍的大鼓。光看譜面可能感覺不出特別之處，但其實這種節奏能給予 Bass 更多自由發揮的空間，建議可以把它記起來，對於編曲上會有很大的幫助！而變化型則是較簡單的類型。

參考曲
AC/DC「Satellite Blues」（2000年）
『Stiff Upper Lip』收錄

ROCK (Hard Rock/Heavy Metal)

ROCK

POPS

R&B/SOUL/FUNK

DANCE

JAZZ/FUSION

ROOTS MUSIC

WORLD MUSIC

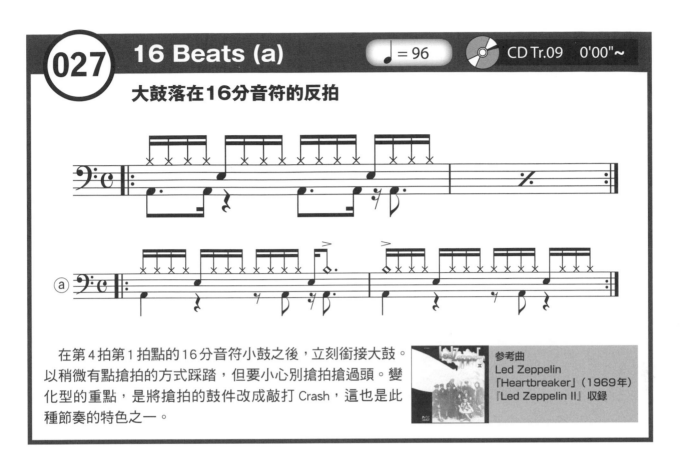

027 **16 Beats (a)** ♩ = 96 CD Tr.09 0'00"~

大鼓落在16分音符的反拍

在第4拍第1拍點的16分音符小鼓之後，立刻銜接大鼓。以稍微有點搶拍的方式踩踏，但要小心別搶拍搶過頭。變化型的重點，是將搶拍的鼓件改成敲打 Crash，這也是此種節奏的特色之一。

參考曲
Led Zeppelin
「Heartbreaker」（1969年）
『Led Zeppelin II』收錄

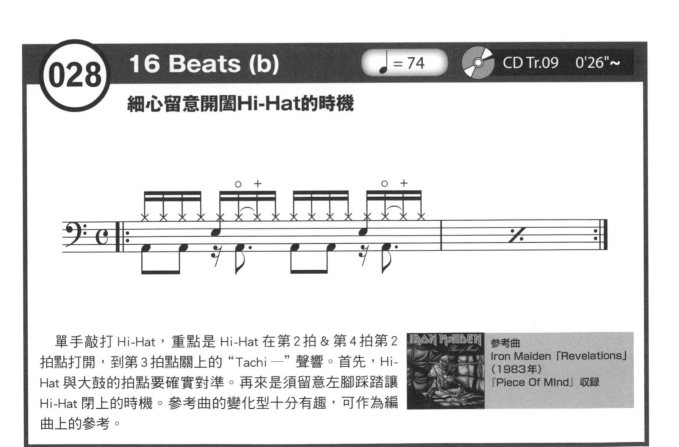

028 **16 Beats (b)** ♩ = 74 CD Tr.09 0'26"~

細心留意開闔Hi-Hat的時機

單手敲打 Hi-Hat，重點是 Hi-Hat 在第2拍＆第4拍第2拍點打開，到第3拍點關上的"Tachi —"聲響。首先，Hi-Hat 與大鼓的拍點要確實對準。再來是須留意左腳踩踏讓 Hi-Hat 閉上的時機。參考曲的變化型十分有趣，可作為編曲上的參考。

參考曲
Iron Maiden「Revelations」
（1983年）
『Piece Of MInd』收錄

(029) 16 Beats (c)

♩=100 CD Tr.09 0'44"~

16分音符反拍大鼓的個性風節奏

　　大鼓持續於反拍拍點上踩踏的16 Beats節奏。在參考曲當中，與吉他的Riff一起演奏。在此都是用單手敲打Hi-Hat，用Up stroke打反拍Hi-Hat的同時還要踏大鼓，事實上有些困難度，請多加練習直到熟練為止。

參考曲
Van Halen「Mean Street」
（1981年）
『Fair Warning』收錄

(030) Shuffle (a)

♩=134 CD Tr.10 0'00"~

在4分音符Hi-Hat上用3連音產生跳躍感

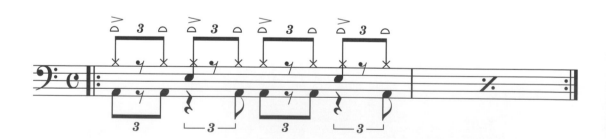

　　和到目前為止出現過的Shuffle節奏有些不同，不僅大鼓音數變多，3連音反拍的Hi-Hat幾乎聽不太到，所以由大鼓來主導Shuffle節奏的跳躍感。Hi-Hat是4分音符（因每拍拍首有重音）、大鼓是3連音拍法，如何讓兩種不同的節奏律動做出完美的結合，才是重點所在。

參考曲
Deep Purple「Black Night」
（1970年）
『The Best Of Deep Purple』收錄

ROCK (Hard Rock/Heavy Metal)

ROCK

POPS

R&B/SOUL/FUNK

DANCE

JAZZ/FUSION

ROOTS MUSIC

WORLD MUSIC

031 Shuffle (b)

♩=182　CD Tr.10　0'20"~

使用大量Ghost note的搖滾節奏

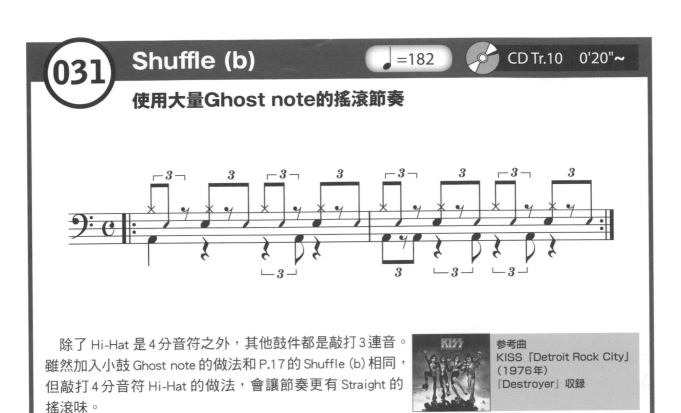

除了 Hi-Hat 是 4 分音符之外，其他鼓件都是敲打 3 連音。雖然加入小鼓 Ghost note 的做法和 P.17 的 Shuffle (b) 相同，但敲打 4 分音符 Hi-Hat 的做法，會讓節奏更有 Straight 的搖滾味。

參考曲
KISS「Detroit Rock City」
（1976年）
『Destroyer』收錄

032 Bounce (a)

♩=93　CD Tr.11　0'00"~

加入8分音符Hi-Hat產生跳躍感

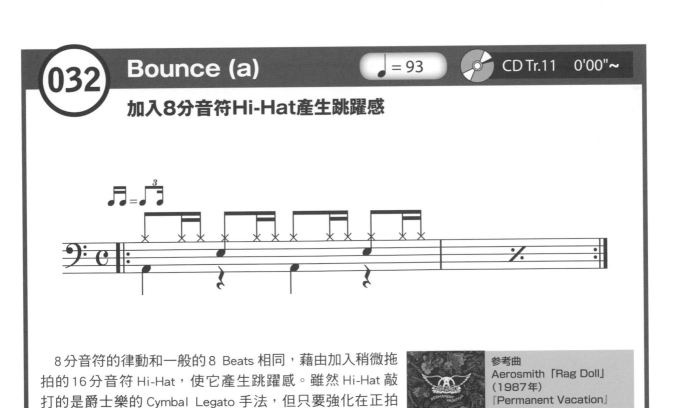

8 分音符的律動和一般的 8 Beats 相同，藉由加入稍微拖拍的 16 分音符 Hi-Hat，使它產生跳躍感。雖然 Hi-Hat 敲打的是爵士樂的 Cymbal Legato 手法，但只要強化在正拍上的律動就會變得比較像搖滾風。

參考曲
Aerosmith「Rag Doll」
（1987年）
『Permanent Vacation』
收錄

033 Bounce (b) ♩ = 99 CD Tr.11 0'25"~

嘗試在Rock裡放入Funky元素

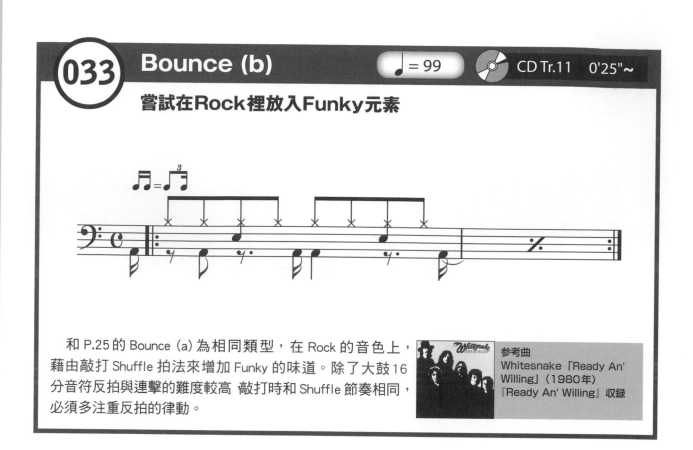

　　和 P.25 的 Bounce (a) 為相同類型，在 Rock 的音色上，藉由敲打 Shuffle 拍法來增加 Funky 的味道。除了大鼓16分音符反拍與連擊的難度較高 敲打時和 Shuffle 節奏相同，必須多注重反拍的律動。

參考曲
Whitesnake 「Ready An' Willing」（1980年）
『Ready An' Willing』 收錄

034 雙大鼓 (a) ♩ =157 CD Tr.12 0'00"~

大鼓16分音符連打的雙大鼓範例

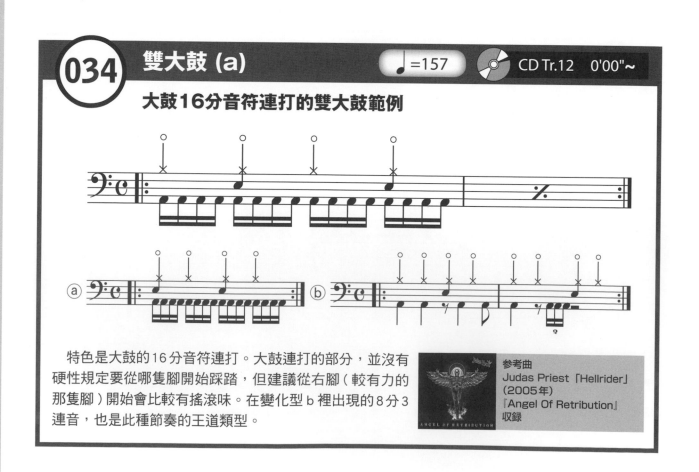

　　特色是大鼓的16分音符連打。大鼓連打的部分，並沒有硬性規定要從哪隻腳開始踩踏，但建議從右腳（較有力的那隻腳）開始會比較有搖滾味。在變化型 b 裡出現的8分3連音，也是此種節奏的王道類型。

參考曲
Judas Priest 「Hellrider」（2005年）
『Angel Of Retribution』 收錄

035 雙大鼓 (b)

♩=146　　CD Tr.12　0'31"～

用大鼓連打與拍子間隔做出起伏

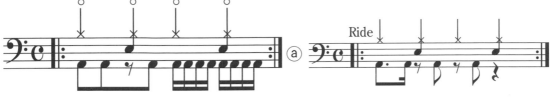

　雙大鼓連打具有衝擊效果，但持續的連打會產生過於單調的感覺。在本節奏譜例，以及鼓點變得更少的變化型當中，都是在大鼓間留適當的拍距以製造出更多起伏的節奏範例。

參考曲
Megadeth「Kill The King」
（2000年）
『Capitol Punishment：The
Megadeth Years』收錄

036 雙大鼓 (c)

♩=187　　CD Tr.12　1'03"～

加入16分音符反拍大鼓的高難度樂句

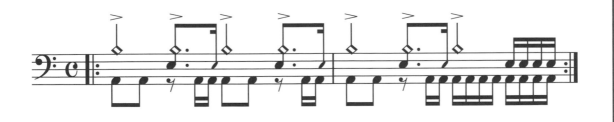

　和035相同，都是用大鼓連打與拍距來製造起伏的類型。乍看之下很複雜，但拿掉16分音符反拍的大鼓，就只是單純的8分音符大鼓節奏。所以建議可以先敲打基本型，熟練之後再加入16分音符反拍的大鼓，做循序漸進的練習。

參考曲
Slipknot「(Sic)」（1999年）
『9.0：Live』收錄

ROCK

POPS

R&B/SOUL/FUNK

DANCE

JAZZ/FUSION

ROOTS MUSIC

WORLD MUSIC

037 3連音雙大鼓 (a)

♩ = 268 CD Tr.13 0'00"~

用雙大鼓來表現Shuffle節奏

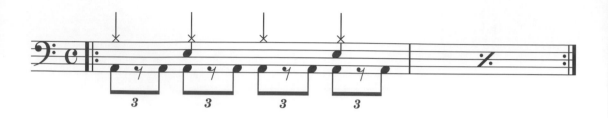

單純的高速 Shuffle 樂句。雙大鼓的 Shuffle 節奏並不好打，一般建議從左腳開始踏雙大鼓，會比較容易做出 Shuffle 的感覺。也就是說，不 Shuffle 時的大鼓節奏從右腳開始，Shuffle 時則從左腳開始，像這樣的分工也很有趣。

參考曲
MR.BIG「Colorado Bulldog」
（1993年）
『Bump Ahead』收錄

038 3連音雙大鼓 (b)

♩ =254 CD Tr.13 0'13"~

極具個性的Ride打法

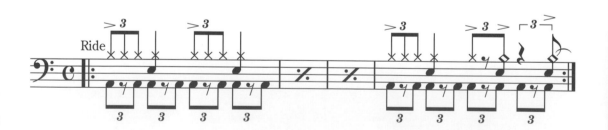

光看譜面不覺得難，聽起來卻意外的複雜，是有點不可思議的節奏，其中的秘密就在於右手的 Ride 四連打。這個譜例有些難度，但只要好好運用鼓棒反彈 (Stick Rebound) 的技巧就能夠順利敲打。

參考曲
Van Halen「Hot For Teacher」（1984年）
『1984』收錄

ROCK (Hard Rock/Heavy Metal)

ROCK

POPS

R&B/SOUL/FUNK

DANCE

JAZZ/FUSION

ROOTS MUSIC

WORLD MUSIC

039 3連音雙大鼓 (c) ♩=138 CD Tr.13 0'26"～

改變大鼓的排列製造更多起伏

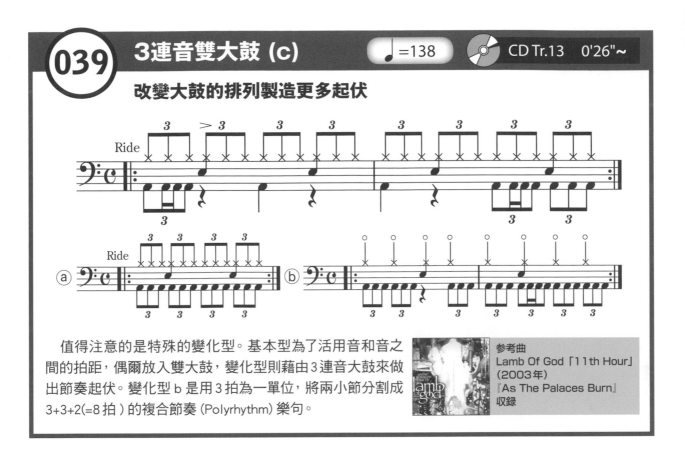

值得注意的是特殊的變化型。基本型為了活用音和音之間的拍距，偶爾放入雙大鼓，變化型則藉由3連音大鼓來做出節奏起伏。變化型 b 是用3拍為一單位，將兩小節分割成3+3+2(=8拍)的複合節奏 (Polyrhythm) 樂句。

參考曲
Lamb Of God「11th Hour」
(2003年)
『As The Palaces Burn』
収録

Mixture/Alternative Rock

融合不同要素,創造嶄新的曲風

隨著時代推移,逐漸從搖滾樂裡衍生出分支。其中包含了融合搖滾 (Mixture) 以及另類搖滾 (Alternative Rock)。雖然這兩類曲風較看不出明顯的節奏特徵,在這裡要介紹的,是能夠表現出類似氣氛的節奏類型。

Drum Pattern Style Book

(040) **8 Beats (a)** = 91 CD Tr.14 0'00"~

用16分音符大鼓營造Funky氣息

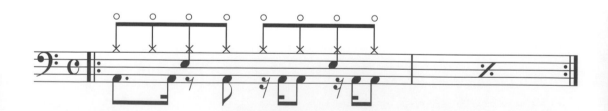

將 Funky 要素融入搖滾風 8 Beats 節奏而形成融合搖滾 (=Mixture) 的關鍵,就在於16分音符大鼓。若是大鼓沒有踏在正確的 Timing 上,就無法引導出此種節奏的精隨。敲打時請試著去感受16分音符的律動。

參考曲
Red Hot Chilli Peppers
「Give It Away」(1991年)
『Blood Sugar Sex Magik』
收錄

ROCK (Mixture/Alternative Rock)

ROCK

POPS

R&B/SOUL/FUNK

DANCE

JAZZ/FUSION

ROOTS MUSIC

WORLD MUSIC

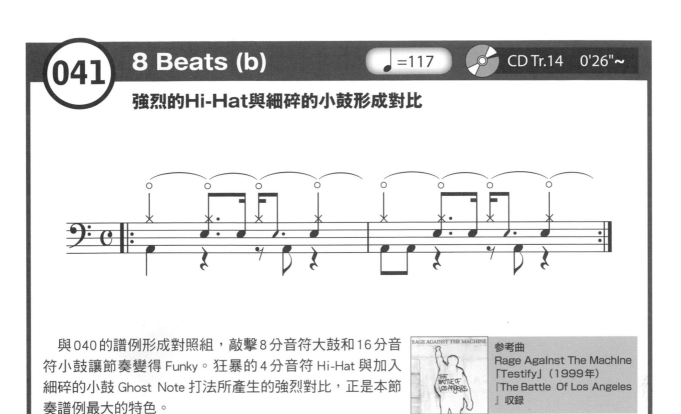

041 8 Beats (b) ♩=117 CD Tr.14 0'26"~

強烈的Hi-Hat與細碎的小鼓形成對比

與 040 的譜例形成對照組，敲擊 8 分音符大鼓和 16 分音符小鼓讓節奏變得 Funky。狂暴的 4 分音符 Hi-Hat 與加入細碎的小鼓 Ghost Note 打法所產生的強烈對比，正是本節奏譜例最大的特色。

參考曲
Rage AgaInst The MachIne
「Testify」（1999年）
『The Battle Of Los Angeles』收錄

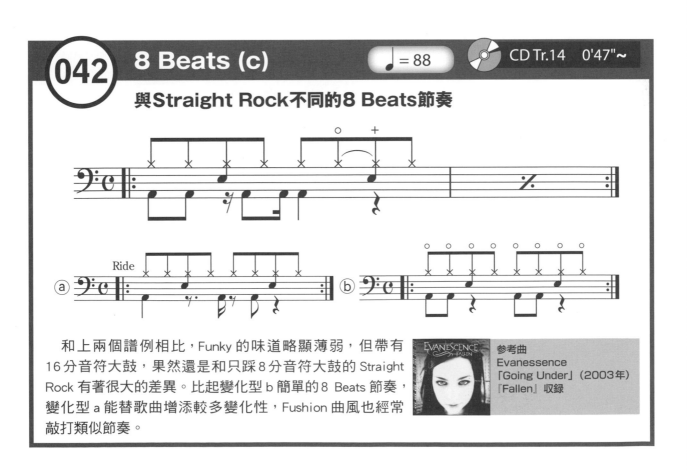

042 8 Beats (c) ♩= 88 CD Tr.14 0'47"~

與Straight Rock不同的8 Beats節奏

和上兩個譜例相比，Funky 的味道略顯薄弱，但帶有 16 分音符大鼓，果然還是和只踩 8 分音符大鼓的 Straight Rock 有著很大的差異。比起變化型 b 簡單的 8 Beats 節奏，變化型 a 能替歌曲增添較多變化性，Fushion 曲風也經常敲打類似節奏。

參考曲
Evanessence
「Going Under」（2003年）
『Fallen』收錄

043 8 Beats (d)

♩=116 CD Tr.14 1'26"〜

以細碎的大鼓做為特徵的8 Beats節奏

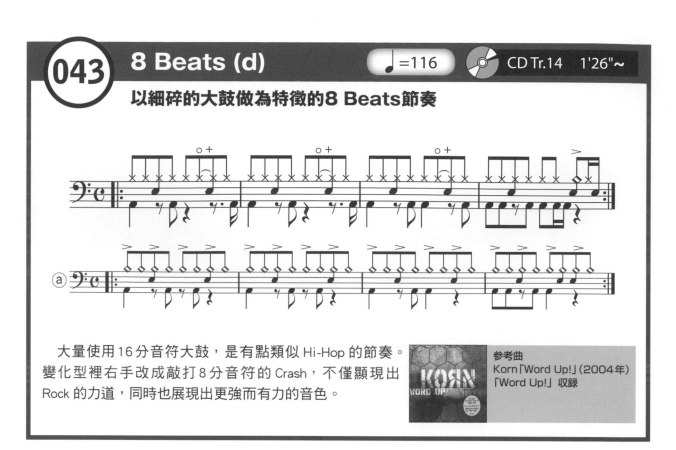

 大量使用16分音符大鼓，是有點類似 Hi-Hop 的節奏。變化型裡右手改成敲打8分音符的 Crash，不僅顯現出 Rock 的力道，同時也展現出更強而有力的音色。

參考曲
Korn「Word Up!」（2004年）
「Word Up!」收錄

044 8 Beats (e)

♩=116 CD Tr.14 2'05"〜

用爵士鼓表現Funky與Straight的反差

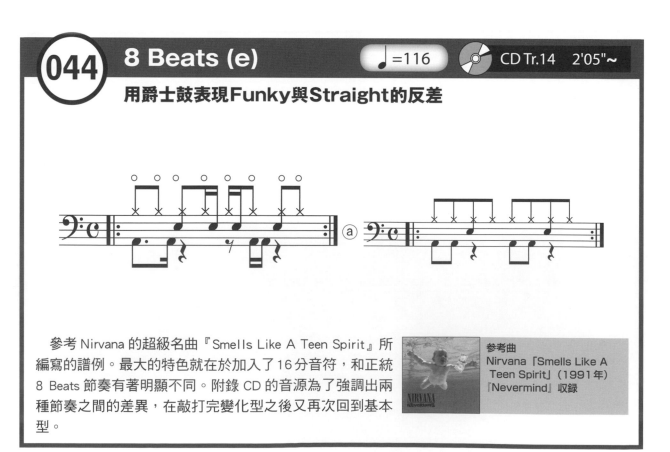

 參考 Nirvana 的超級名曲『Smells Like A Teen Spirit』所編寫的譜例。最大的特色就在於加入了16分音符，和正統8 Beats 節奏有著明顯不同。附錄 CD 的音源為了強調出兩種節奏之間的差異，在敲打完變化型之後又再次回到基本型。

參考曲
Nirvana「Smells Like A Teen Spirit」（1991年）
『Nevermind』收錄

ROCK

POPS

R&B/SOUL/FUNK

DANCE

JAZZ/FUSION

ROOTS MUSIC

WORLD MUSIC

Punk

嘗試用少數拍點去詮釋演奏的深度與廣度

比起強調演奏技術，Punk 更注重的是營造節奏的氣勢。這點和上一個項目的 Mixture/Alternative Rock 很不相同。另外，比起融合許多要素、稍具複雜的 Mixture/Alternative Rock 節奏，Punk 節奏可就簡單多了。

Drum Pattern
Style Book

045 **8 Beats (a)** ♩=134 CD Tr.15 0'00"~

8分音符大鼓是龐克節奏的明顯特徵

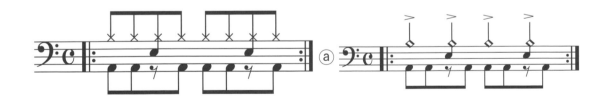

首先，是最基本的 "咚咚答咚咚咚答咚～" 節奏。由於參考曲實在太有名了，只要是玩 Punk 曲風的人幾乎都會敲打這個節奏。在變化型當中，用 4 分音符的 Crash 代替基本型裡的 8 分音符 Hi-Hat，更加引導出龐克風味。

參考曲
Sex Pistols「Anarchy In The UK」（1977年）
『Never Mind The Bollocks, Here's The Sex Pistols』收錄

046 8 Beats (b) ♩=180 CD Tr.15 0'35"~

有趣的小鼓3連擊

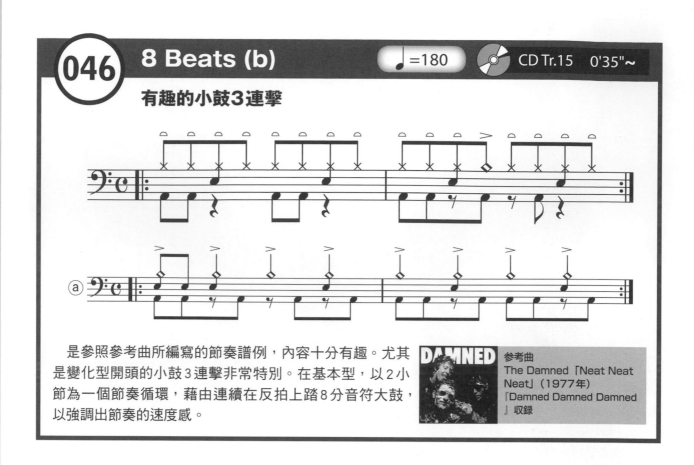

是參照參考曲所編寫的節奏譜例，內容十分有趣。尤其是變化型開頭的小鼓3連擊非常特別。在基本型，以2小節為一個節奏循環，藉由連續在反拍上踏8分音符大鼓，以強調出節奏的速度感。

參考曲
The Damned「Neat Neat Neat」（1977年）
『Damned Damned Damned』收錄

047 8 Beats (c) ♩=139 CD Tr.15 1'02"~

每小節穿插過門的"強烈"節奏

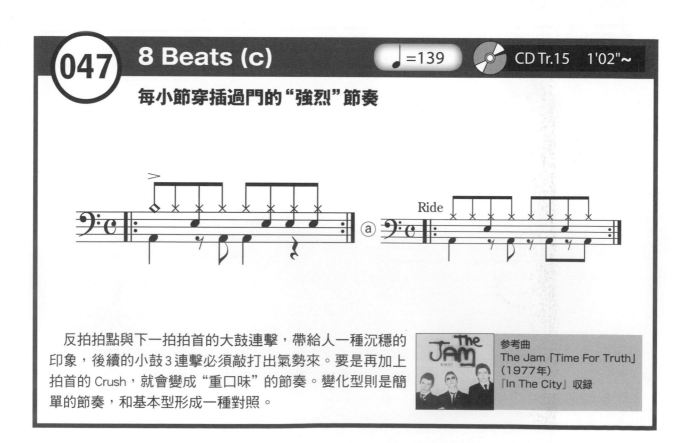

反拍拍點與下一拍拍首的大鼓連擊，帶給人一種沉穩的印象，後續的小鼓3連擊必須敲打出氣勢來。要是再加上拍首的 Crush，就會變成"重口味"的節奏。變化型則是簡單的節奏，和基本型形成一種對照。

參考曲
The Jam「Time For Truth」（1977年）
『In The City』收錄

Drum
Pattern
StyleBook

合奏時不過於突顯自我,正是演奏流行樂的重點。
在此前提之下仍能增加樂曲豐富性的,會是怎麼樣的節奏?

〔Chapter - 2〕POPS

用輕快的節奏裝點流行樂

feat. 8th Feel, 16th Feel, Shuffle, Ballad & Bounce

048 8 Beats (a)

♩=117

 CD Tr.16　0'00"~

藉由準確的對點來削弱自我主張

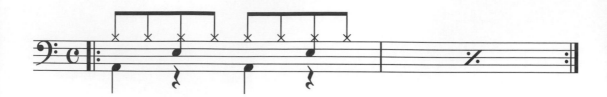

　　已經出現過許多次的 8 Beats 基本節奏，聽起來毫無特色正是它的特色。和 Rock 曲風的 8 Beats 節奏相比，在合奏時自我主張變得更不明顯，是不具重音和起伏表現的穩定節奏。

參考曲
Michael Jackson「Billie Jean」（1982年）
『Thriller』收録

049 8 Beats (b)

♩=133

 CD Tr.16　0'21"~

大鼓持續至下一小節的8 Beats節奏

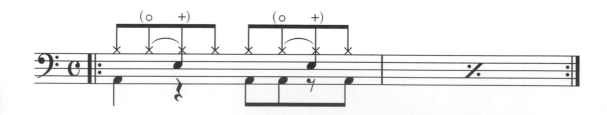

　　雖然是很簡單的節奏，卻巧妙利用第4拍反拍的大鼓，來讓節奏延續至下一小節。從第3拍拍首開始一直到下一小節第1拍拍首，8分音符x5的時間感，掌握了整體的律動。

參考曲
The Carpenters「Please Mr. Postman」（1975年）
『Horizon』收録

050 8 Beats (c)

♩=110　CD Tr.16　0'40"~

從具有空間感的節奏,到穩定的8 Beats變化型

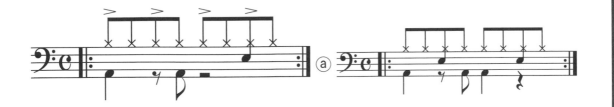

ⓐ

　只在第4拍敲打小鼓來營造出空間感。但要注意第4拍小鼓若是搶拍,會有過於匆忙的感覺。由於變化型加入更多小鼓,節奏聽起來更為明顯。除了增加鼓件的打擊數,也可以在不同拍點上做重音,以呈現豐富的節奏表情。

參考曲
Karla Bon Off「Trouble Again」(1979年)『Restless Nights』收錄

051 8 Beats (d)

♩=183　CD Tr.16　1'20"~

展現速度感的8 Beats節奏

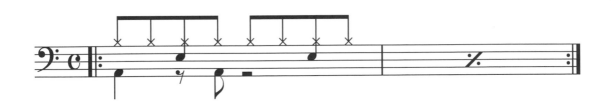

　除了加快演奏速度,大鼓的踩法也十分特殊,是相當具有速度感的節奏。雖然大鼓踩的的節奏和8 Beats (c)基本型相同,但由於第2拍加入了小鼓,於是會產生一種完全不同的印象。

參考曲
Culture Club「Karma Chameleon」(1983年)『Colour by Numbers』收錄

ROCK

POPS

R&B/SOUL/FUNK

DANCE

JAZZ/FUSION

ROOTS MUSIC

WORLD MUSIC

052 8 Beats (e)

♩=116　　CD Tr.16　1'34"~

融合拉丁元素,安定與緊張感並存的樂句

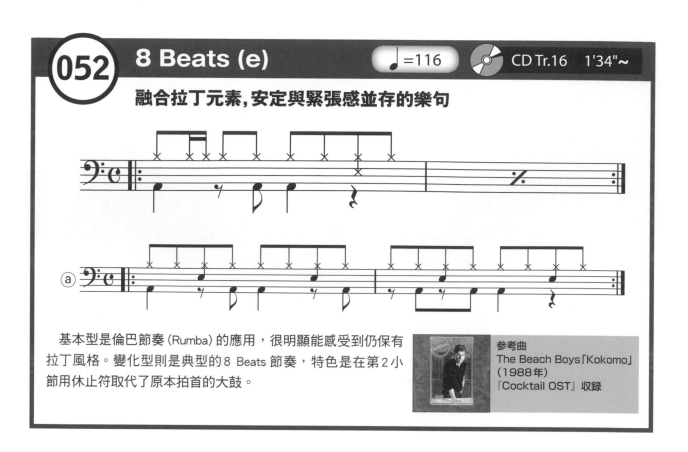

　　基本型是倫巴節奏(Rumba)的應用,很明顯能感受到仍保有拉丁風格。變化型則是典型的 8 Beats 節奏,特色是在第 2 小節用休止符取代了原本拍首的大鼓。

參考曲
The Beach Boys「Kokomo」
(1988年)
『Cocktail OST』收錄

053 8 Beats (f)

♩=125　　CD Tr.16　2'13"~

從小鼓的"正拍敲擊"連接至Oldies風8 Beats節奏

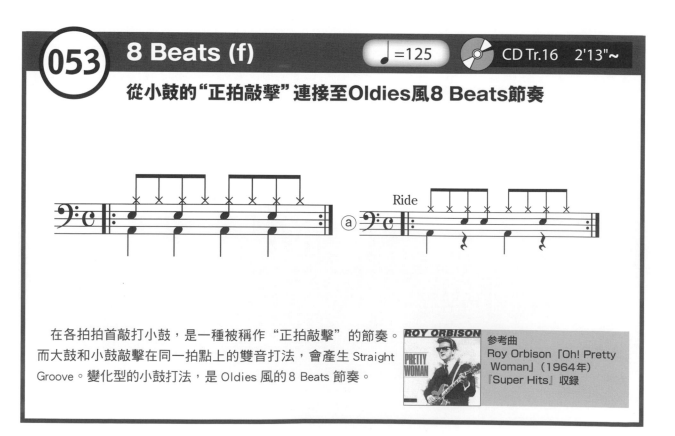

　　在各拍拍首敲打小鼓,是一種被稱作"正拍敲擊"的節奏。而大鼓和小鼓敲擊在同一拍點上的雙音打法,會產生 Straight Groove。變化型的小鼓打法,是 Oldies 風的 8 Beats 節奏。

參考曲
Roy Orbison「Oh! Pretty Woman」(1964年)
『Super Hits』收錄

(054) 8 Beats (g)
♩ = 99　　CD Tr.16　2'50"~

敲打小鼓框能製造適度的緊張感

在這裡首次出現敲打小鼓框的手法。只要聆聽參考曲就會發現，敲打本節奏的爵士鼓扮演了稱職的配角，完全不會搶走歌曲旋律的風采。而合奏時，大鼓切分音也能帶出適度的緊張感。

參考曲
Backstreet Boys「I Want It That Way」（1999年）『Millennium』收錄

(055) 16 Beats (a)
♩ =122　　CD Tr.17　0'00"~

加入大鼓裝飾音的16 Beats經典範例

本譜例是典型的 16 Beats 節奏。大鼓的部分若是都用相同力道踩踏，整體的節奏律動就會變得不明顯。所以請以"8分音符大鼓是律動的主軸，16分音符大鼓是裝飾音"的觀念來練習，再以適當的力道敲打。

參考曲
Culture Club「Miss Me Blind」（1983年）『Colour by Numbers』收錄

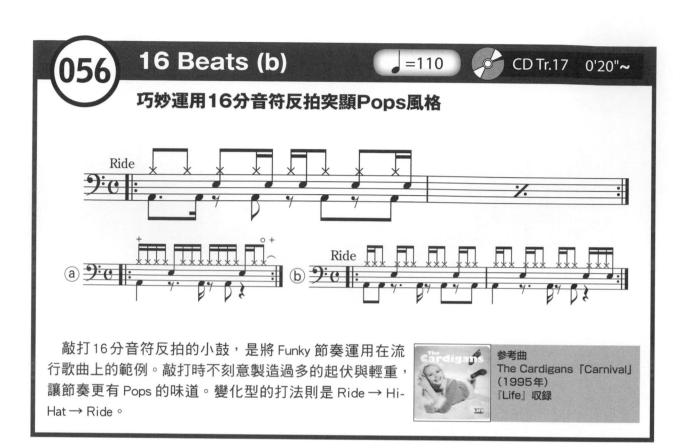

056 16 Beats (b) ♩=110 CD Tr.17 0'20"~

巧妙運用16分音符反拍突顯Pops風格

敷打16分音符反拍的小鼓，是將Funky節奏運用在流行歌曲上的範例。敷打時不刻意製造過多的起伏與輕重，讓節奏更有Pops的味道。變化型的打法則是 Ride → Hi-Hat → Ride。

參考曲
The Cardigans「Carnival」
(1995年)
『Life』收錄

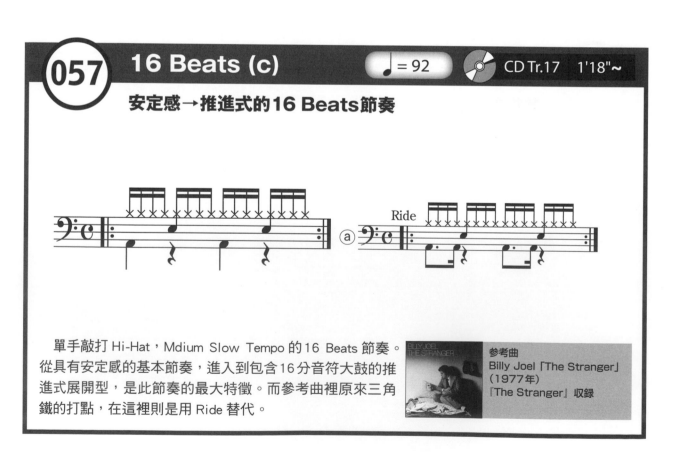

057 16 Beats (c) ♩=92 CD Tr.17 1'18"~

安定感→推進式的16 Beats節奏

單手敷打 Hi-Hat，Mdium Slow Tempo 的 16 Beats 節奏。從具有安定感的基本節奏，進入到包含16分音符大鼓的推進式展開型，是此節奏的最大特徵。而參考曲裡原來三角鐵的打點，在這裡則是用 Ride 替代。

參考曲
Billy Joel「The Stranger」
(1977年)
『The Stranger』收錄

POPS

ROCK

POPS

R&B/SOUL/FUNK

DANCE

JAZZ/FUSION

ROOTS MUSIC

WORLD MUSIC

058 16 Beats (d)　♩=122　CD Tr.17　2'05"~

用16分音符大鼓反拍營造出緊張感

此譜例的特徵可說是非常明顯，那就是開頭 "16分音符反拍" 的先行拍法。由於整體節奏較為安定，加入先行拍法後在小節的連接部分會產生一種節奏被往前推擠的感覺。練習時請試著去掌握 "16分音符反拍" 的切入時機。

参考曲
Miami Sound Machine
『Conga』（1985年）
『Primitive Love』 収録

059 16 Beats (e)　♩=115　CD Tr.17　2'29"~

數位編曲節奏才有的率性氛圍

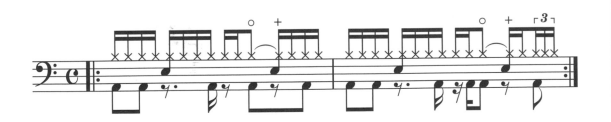

用電腦所做出來的 Pops 16 Beats 節奏。於譜例最後出現的8分3連音，雖然在 Rock 與 Funk 曲風的16 Beats 節奏裡並不是很常出現，卻能營造出一種率性且時髦的氣氛。

参考曲
Swing Out Sister 『Waiting Game』（1989年）
『Kaleidoscope World』 収録

060 Shuffle (a)

 =124 CD Tr.18 0'00"~

使用較保守的打法,在合奏時扮演配角

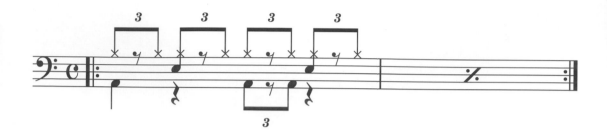

在其他曲風裡也經常出現的基本節奏。為了詮釋好配角的角色,在這裡選擇了較樸實的打法,不加入 Ghost Note 等技巧。與加入 Ghost Note 的打法不同,敲打時著重在調整3連音 Shuffle 節奏的跳躍程度。

參考曲
Linda Ronstadt「That'll Be The Day」(1976年)『Hasten Down The Wind』收錄

061 Shuffle (b)

=181 CD Tr.18 0'19"~

重複細節的流行風Shuffle節奏

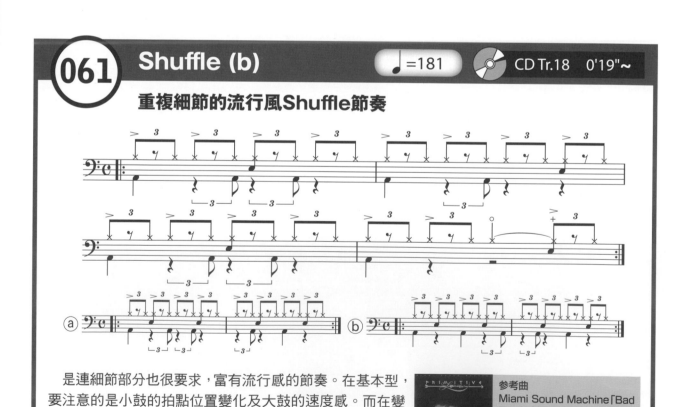

是連細節部分也很要求,富有流行感的節奏。在基本型,要注意的是小鼓的拍點位置變化及大鼓的速度感。而在變化型當中,隨著時間感的轉換會產生更戲劇化的效果。

參考曲
Miami Sound Machine「Bad Boy」(1985年)『Primitive Love』收錄

ROCK

POPS

R&B/SOUL/FUNK

DANCE

JAZZ/FUSION

ROOTS MUSIC

WORLD MUSIC

062 Shuffle (c)
♩=126　CD Tr.18　0'57"~

簡單的老式Shuffle節奏

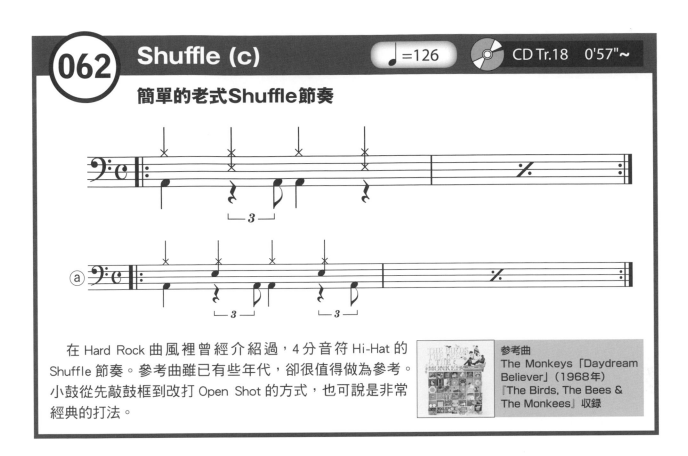

　在 Hard Rock 曲風裡曾經介紹過，4分音符 Hi-Hat 的 Shuffle 節奏。參考曲雖已有些年代，卻很值得做為參考。小鼓從先敲鼓框到改打 Open Shot 的方式，也可說是非常經典的打法。

參考曲
The Monkeys「Daydream Believer」(1968年)
『The Birds, The Bees & The Monkees』收錄

063 Shuffle (d)
♩=115　CD Tr.18　1'33"~

小鼓的2拍3連音令人印象深刻

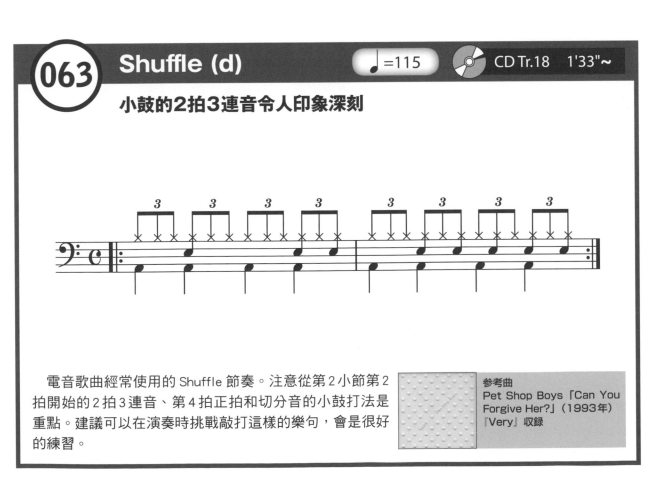

　電音歌曲經常使用的 Shuffle 節奏。注意從第2小節第2拍開始的2拍3連音、第4拍正拍和切分音的小鼓打法是重點。建議可以在演奏時挑戰敲打這樣的樂句，會是很好的練習。

參考曲
Pet Shop Boys「Can You Forgive Her?」(1993年)
『Very』收錄

Ballad (a)

 = 55 CD Tr.19 0'00"~

重拍與3連音的時間感很重要

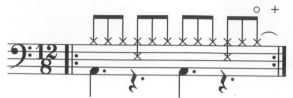

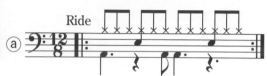

　　基本型和變化型都是12/8 Beats 節奏的典型。在敲打類似的 Ballad 節奏時，要細心留意敲打小鼓重音 (Back Beat) 的時機。除此之外，也必須讓做為節奏基礎的3連音 Hi-Hat 維持均等的長度。

参考曲
Michael Bolton「When A Man Loves A Woman」
(1991年)
『Time, Love & Tenderness』收録

Ballad (b)

= 85 CD Tr.19 0'41"~

炒熱氣氛的王道Ballad節奏

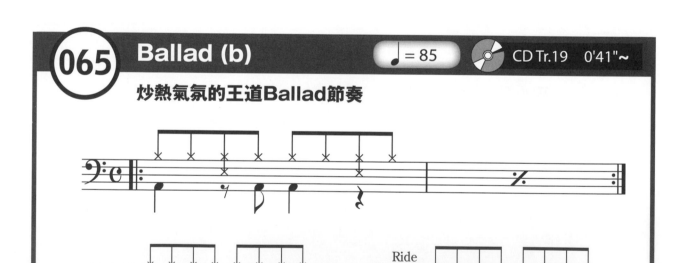

　　總是能讓觀眾 "越來越嗨" 的節奏。由於無論是 Ride 或 Hi-Hat，還是小鼓敲鼓框及小鼓壓框，都讓人感受到不同的節奏力道，所以會有節奏感在不斷改變的錯覺。

参考曲
The Carpenters
「Yesterday Once More」
(1973年)
『Now & Then』収録

POPS

ROCK

POPS

R&B/SOUL/FUNK

DANCE

JAZZ/FUSION

ROOTS MUSIC

WORLD MUSIC

066 Ballad (c) ♩=112 CD Tr.19 1'21"~

3拍律動的Ballad節奏

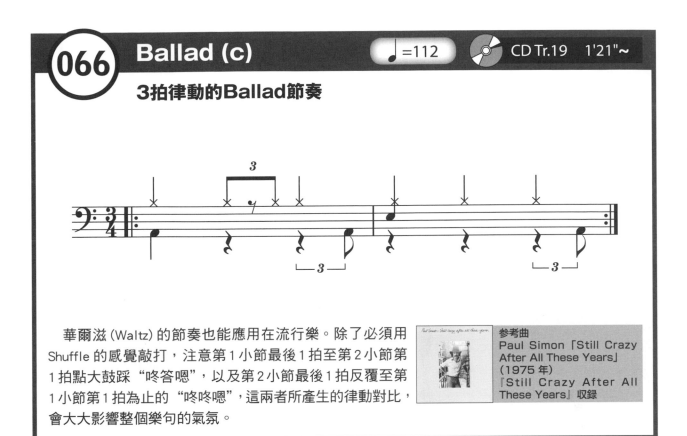

華爾滋(Waltz)的節奏也能應用在流行樂。除了必須用Shuffle的感覺敲打，注意第1小節最後1拍至第2小節第1拍點大鼓踩"咚答嗯"，以及第2小節最後1拍反覆至第1小節第1拍為止的"咚咚嗯"，這兩者所產生的律動對比，會大大影響整個樂句的氣氛。

參考曲
Paul Simon 「Still Crazy After All These Years」(1975年)
『Still Crazy After All These Years』收錄

067 Bounce ♩=110 CD Tr.20 0'00"~

用小鼓的"長度"來決定律動

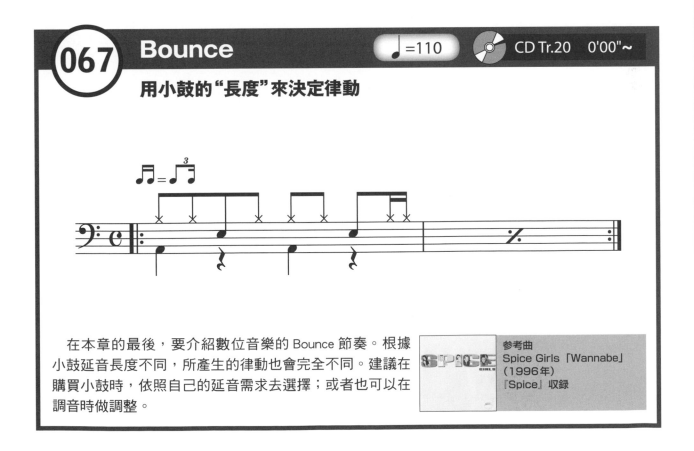

在本章的最後，要介紹數位音樂的 Bounce 節奏。根據小鼓延音長度不同，所產生的律動也會完全不同。建議在購買小鼓時，依照自己的延音需求去選擇；或者也可以在調音時做調整。

參考曲
Spice Girls 「Wannabe」(1996年)
『Spice』收錄

呼喚心底的本能, 讓身體不知不覺跟著擺動。
這正是Funk節奏神奇的躍動感!

〔Chapter - 3〕R&B／SOUL／FUNK

能產生律動, 魔法般的節奏

feat. Blues Shuffle, 8th Feel, 16th Feel, Shuffle, Motown & Programmed Bea

Drum
Pattern
StyleBook

068 Blues Shuffle

♩=139　CD Tr.21　0'00"~

雙音打法的Shuffle節奏

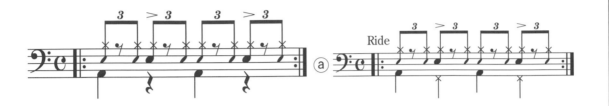
ⓐ

一種稱為 "Chicago Shuffle" 的傳統節奏。此譜例是右手從 Hat-Hat 進行至 Ride 打法的最佳範例。雖然左右手敲打相同拍點，但要在小鼓 Double Stroke 的第 2 個打點上做出重音的動作有些難度，請多注意。

參考曲
B.B.King「Caldonia」
（1973年）
『The Best Of B.B.King』
收録

069 12/8 Beats

♩.= 66　CD Tr.22　0'00"~

Slow Pattern最注重小鼓的時間感

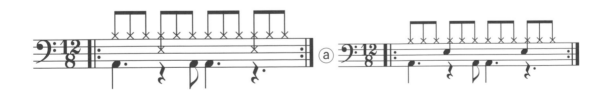
ⓐ

12/8 Beats 節奏又稱做 "抒情搖滾 (Rock Ballad)"，適合用慢速敲打。若是打得有點黏，會更能表現出 R&B 的味道。練習時注意敲鼓框到小鼓壓框這一段的時間感。

參考曲
Whitney Houston「Saving All My Love For You」
（1985年）
『Whitney Houston』收録

ROCK
POPS
R&B/SOUL/FUNK
DANCE
JAZZ/FUSION
ROOTS MUSIC
WORLD MUSIC

Even 8 Feel (a)

♩=109　CD Tr.23　0'00"~

來場一人演奏吧

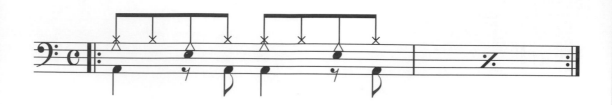

　　參考 Funk 名曲所編寫的譜例。練習時可以用右手敲打 4 分音符的牛鈴 (Cowbell)、左手敲打 Hi-Hat 跟小鼓；或是用左腳持續踏 8 分音符的 Hi-Hat，左手則專心敲打小鼓節奏。

參考曲
Wild Cherry「Play That Funky Music」(1976年)
『Wild Cherry』收錄

Even 8 Feel (b)

♩=102　CD Tr.23　0'22"~

利用大鼓及Hi-Hat的重音做出立體感

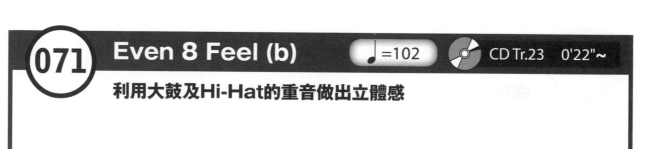

　　此節奏的重點在 8 分音符反拍上加 Hi-Hat 重音，並不斷在 Hi-Hat 上重複 tap → down 的動作。這是和一般的 8 Beats 不太一樣的節奏，但抓到訣竅之後，就能應用在各式演奏當中。這樣的 Hi-Hat 律動加上每拍 4 分音符大鼓的組合，會製造出更立體的節奏感。

參考曲
Wild Cherry「What In The Funk Do You See」
(1976年)
『Wild Cherry』收錄

R&B／SOUL／FUNK

ROCK

POPS

R&B/SOUL/FUNK

DANCE

JAZZ/FUSION

ROOTS MUSIC

WORLD MUSIC

072 Even 8 Feel (c)
♩=127 　CD Tr.23 　0'45"~

特色在不過度強調Back Beat

只聽鼓的部分，是單純的 8 Beats。但在參考曲當中，加入其他樂器之後呈現出 Funk 的味道。音色部分也相當有黑人音樂的特色，不像搖滾曲風強調 Back Beat，而用 4 分音符大鼓與小鼓來呈現穩健的進行。

參考曲
Earth, Wind & Fire
「September」（1978年）
『The Best Of Earth, Wind & Fire, Vol.1』收録

073 Even 8 Feel (d)
♩=103 　CD Tr.23 　1'04"~

由於簡單, 更突顯其粗糙感

雖然是已經出現過好幾次的節奏，但和 Even 8 Feel (c) 相比，真的是很粗糙。建議在練習時，比起打出好聽的 Hi-Hat、或是準確的節奏，不如隨興的敲打更能讓人感受到韻味。

參考曲
Otis Redding 「The Dock Of The Bay」（1968年）
『The Dock Of The Bay』收録

074 Even 8 Feel (e)

♩=128 CD Tr.23 1'27"~

雖是Pops風卻帶有Funk的味道

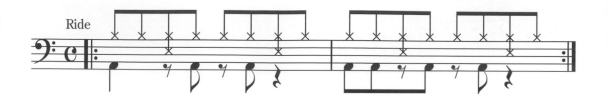

　　說到 Funk 節奏，就會令人立刻聯想到 "絕對少不了16分音符"。但是 Funk 曲風的代表人物 James Brown，卻經常使用 Even 8 Feel。和 Even 8 Feel(d) 相同，記得要用帶點隨性的感覺敲打。

參考曲
James Brown『Out Of Sight』（1964年）
『Out Of Sight』収録

075 Even 16 Feel (a)

♩= 65 CD Tr.24 0'00"~

大鼓連擊的時間感與音量差

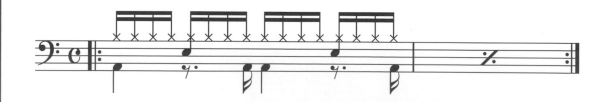

　　除了大鼓 "咚咚嗯" 的感覺延續，還有音量差也很重要。大鼓連擊若是用相同力道踩踏，就不會產生律動。以裝飾音的感覺踩16分音符反拍大鼓，就能演奏出和參考曲相同的律動感。

參考曲
Funkadelic
『Promentalshitbackwashpsychosis Enema Squad (The Doo-Doo Chasers)』(1978年)
『One Nation Under A Groove』収録

076 Even 16 Feel (b)

♩=113　CD Tr.24　0'19"～

用大鼓的"16分音符反拍"製造速度感

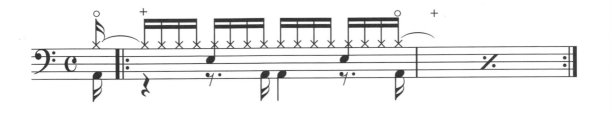

　　光看譜例就知道，此節奏的特色是第4拍最後一個拍點上的大鼓"16分音符反拍"及 Open Hi-Hat。這樣的打法有種"緩緩向前"的感覺，能營造出穩定的速度感。而用平均的 16分音符 Closed Hi-Hat 來貫穿整個節奏，則讓人印象深刻。

參考曲
Earth, Wind & Fire
「Getaway」（1976年）
『Spirit』收錄

077 Even 16 Feel (c)

♩=127　CD Tr.24　0'46"～

從8分音符到16分音符的進行

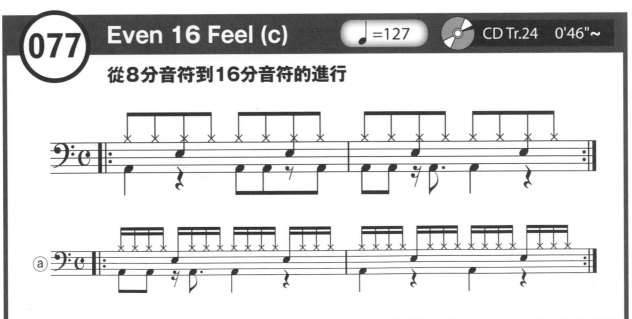

　　基本型敲打8分音符的 Hi-Hat，到第2小節第2拍加入附點8分音符的大鼓，產生 16分音符的律動。變化型的第1小節延用了基本型第2小節的節奏，右手則持續敲打 16分音符 Hi-Hat 以加深整體節奏印象。

參考曲
Jackson 5「The Life Of The Party」（1974年）
『Dancing Machine』收錄

ROCK

POPS

R&B/SOUL/FUNK

DANCE

JAZZ/FUSION

ROOTS MUSIC

WORLD MUSIC

078 Even 16 Feel (d)

♩ = 94 CD Tr.24 1'23"~

典型的 Even 16 Feel 節奏：使用切分音

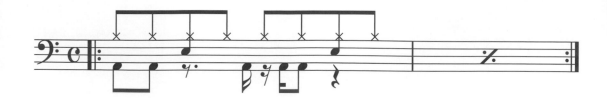

　　使用頻率非常高的切分音樂句。參考曲中原有鈴鼓演奏，但在本譜例則省略這個部分。若是想更強調16分音符的律動，可以改成用單手或雙手敲打16分音符的 Hi-Hat。

參考曲
Jackson 5「ABC」
（1970年）
『ABC』收錄

079 Even 16 Feel (e)

♩ = 107 CD Tr.24 1'47"~

節奏簡單聽起來更 Funky

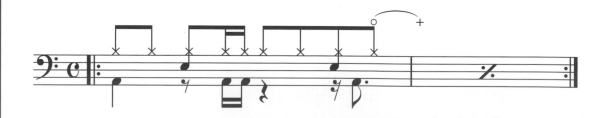

　　這是相當 Funky 的節奏。尤其第2拍反拍的大鼓連擊是深具黑人音樂特色的手法，但不容易打好！請大家多注意。最後一拍"答咚 chi —"的部分須多加練習，才能讓大鼓、小鼓以及 Open Hi-Hat 做出完美的配合。

參考曲
Zapp「Freedom」（1980年）
『Zapp』收錄

R&B／SOUL／FUNK

ROCK

POPS

R&B/SOUL/FUNK

DANCE

JAZZ/FUSION

ROOTS MUSIC

WORLD MUSIC

080 Even 16 Feel (f)　♩=125　CD Tr.24　2'11"〜

James Brown所打的Punk節奏

將小鼓重音延遲半拍，是 James Brown 的愛用節奏。在譜例當中，其實隱藏了"1 拍半 +1 拍半 +1 拍"的拍法，只要意識到這點就能順利抓住節奏律動。Hi-Hat 的部分不需做出強弱，以一種搖晃的方式敲打反而更有隨性的感覺。

參考曲
James Brown「Super Bad」
（1971年）
『Super Bad』收錄

081 Even 16 Feel (g)　♩=101　CD Tr.24　2'30"〜

用一個小鼓拍點做出16分音符節奏

比較接近 8 分音符律動的 16 分音符節奏。譜例的重點在於第 2 拍後半拍所出現的小鼓 16 分音符，若是缺少這個拍點，將會變成完全不一樣的節奏律動。這是運用一個 16 分音符來帶出 Funky 感的最佳使用範例。

參考曲
Marvin Gaye「What's Going On」（1971年）
『What's Going On』收錄

082 Even 16 Feel (h)

♩=116 CD Tr.24 2'54"~

關鍵是第2小節第4拍的Ghost note

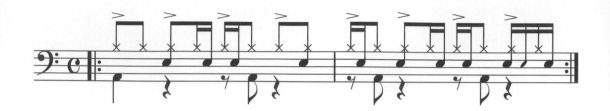

同樣是非常典型的 Funky 節奏。第1小節第4拍的小鼓重音延遲至反拍。第2小節第4拍的 Ghost note，確實放輕力道敲打，就能營造出良好的律動。另外，各位是否有發現大鼓的節奏意外簡單？這也是本譜例的特色之一。

參考曲
James Brown「Mother Popcorn」（1970年）
『Sex Machine』收錄

083 Bounce 16 Feel (a)

♩=109 CD Tr.25 0'00"~

細膩的Hi-Hat讓人留下深刻印象

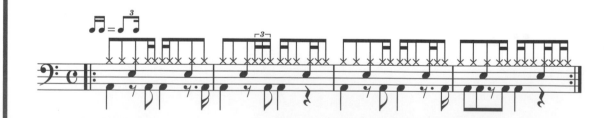

與其說是 Funk，其實更接近現代基督教音樂（Contemporary）的風格。是拿掉了粗糙的感覺後，變得接近數位編曲般的節奏。特別是細膩的 Hi-Hat，在演奏時帶給人一種時髦又精湛的感受。

參考曲
The Jamaica Boys「Move It!」（1998年）
『J-Boys』收錄

R&B／SOUL／FUNK

ROCK

POPS

R&B/SOUL/FUNK

DANCE

JAZZ/FUSION

ROOTS MUSIC

WORLD MUSIC

084 Bounce 16 Feel (b)　♩ = 77　CD Tr.25　0'22"~

大小鼓的對點很重要

敲打此譜例，須將重點放在大鼓與小鼓的對點。若是小鼓的 Ghost note 與大鼓沒有確實敲打在相同拍點上，會讓節奏顯得凌亂，要多注意。最後的 Open Hi-Hat，在閉闔 Hi-Hat 的時間點上盡量別搶拍。

參考曲
The Brand New Heavies
『Brother Sister』
（1994年）
『Brother Sister』收錄

085 Bounce 16 Feel (c)　♩ =107　CD Tr.25　0'51"~

Funk曲風的代表性節奏之一

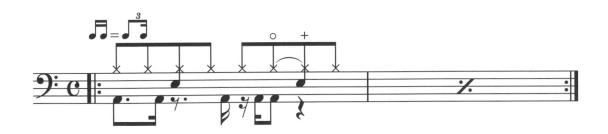

第2拍的小鼓與上1拍的大鼓，也就是"咚答嗯"的部分，是在 Funk 節奏當中很常出現的組合。在這裡雖然是用 Shuffle 的拍法演奏，有時候也會以 Straight 的方式踩大鼓。而隨著演奏方式不同，會讓大鼓聽起來很不一樣。

參考曲
James Brown
『Funky President』
（1974年）
『Reality』收錄

086 Motown (a)

 =112　　CD Tr.26　0'00"~

特色是小鼓的正拍敲擊

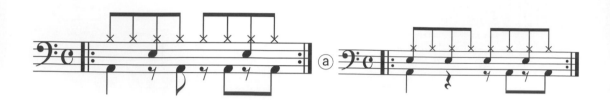

ⓐ

小鼓第2及第4拍的正拍敲擊，是 Motown 樂風的經典節奏，並能廣泛運用到 Pops～Rock 等曲風上。雖然有時會整首歌都做相同的小鼓正拍敲擊，但本譜例所編寫的節奏進行，則更能炒熱氣氛。

參考曲
The Supremes「Then」
（1968年）
『Reflections』 收錄

087 Motown (b)

 =193　　CD Tr.26　0'40"~

以2 Beats為基礎的節奏金句

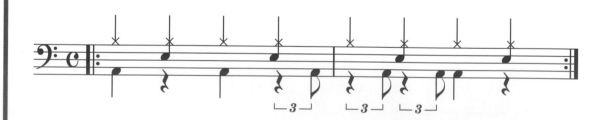

這是超有名的 Motown phrase。只要提到 Motown，相信有許多人腦海裡會立刻浮現這個節奏。大鼓以 2 Beats 為主，再加上4分音符 Hi-Hat，本譜例雖是以 Shuffle 的感覺敲打，但若是以均勻的八分音符大鼓來演奏，也很適合在 Hard Rock 曲風中使用。

參考曲
The Supremes「You Can't Hurry Love」（1966年）
『The Supremes A' Go-Go』收錄

R&B／SOUL／FUNK

ROCK

POPS

R&B/SOUL/FUNK

DANCE

JAZZ/FUSION

ROOTS MUSIC

WORLD MUSIC

088 數位編曲節奏 (a)　♩ = 82　CD Tr.27　0'00"~

32分音符Hi-Hat的均勻音色

　　本譜例的最大特色，即為 32 分音符的 Hi-Hat。由於是數位節奏，才能做出如此平均的音色。若改成是鼓手實際演奏，或許便無法產生此種效果。而這也正是數位節奏的有趣之處。

參考曲
Janet Jackson feat. Nelly
「Call On Me」（2006年）
『20 Y.O.』收錄

089 數位編曲節奏 (b)　♩. = 68　CD Tr.27　0'28"~

真人敲打所無法比擬, 漂亮的 12/8 Beats節奏

　　從 R&B 音樂衍生而來的 12/8 Beats Balled 節奏。如果應用在流行曲風，大部分會敲打得更細膩，但數位節奏則不免俗地會帶有機械式的味道。所以就算是相同節奏型態，也能演奏出完全不同的感覺。

參考曲
Musiq Soulchild
「Halfcrazy」（2002年）
『Juslisen』收錄

090 數位編曲節奏 (c)

♩ = 85　　　CD Tr.27　0'46"~

Hi-Hat反拍與大鼓&小鼓的結合

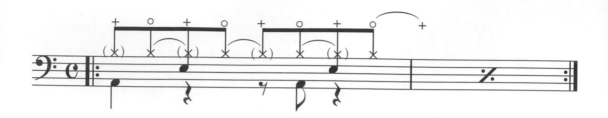

　　幾乎只聽得到反拍的 Open Hi-Hat，而大鼓 & 小鼓僅淡淡帶過，這個音色組合可說是相當有趣。實際敲打時，打在正拍上的 Hi-Hat，有調整反拍長度 (Duration) 的功能。

參考曲
Tank「Sex Music」
(2010年)
『Now Or Never』收錄

091 數位編曲節奏 (d)

♩ = 96　　　CD Tr.27　1'13"~

利用Hi-Hat做出空間感的數位節奏

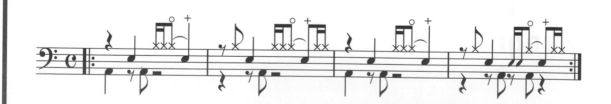

　　在打鼓時，一般來說會持續敲打 Hi-Hat 或 Ride 以做為穩定節奏進行的基準。但在本譜例卻不這麼做，這是數位節奏的最大特徵。練習敲打類似節奏，對一個鼓手而言會是個很好的挑戰。

參考曲
Musiq Soulchild
「O Christmas Tree」(2008年)
『A Philly Soul Christmas』
收錄

R&B／SOUL／FUNK

ROCK

POPS

R&B/SOUL/FUNK

DANCE

JAZZ/FUSION

ROOTS MUSIC

WORLD MUSIC

092 數位編曲節奏（e）

 =101　　CD Tr.27　1'38"～

不規則的Hi-Hat與16分音符大鼓的特殊組合

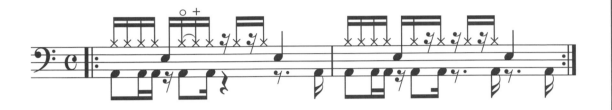

　　第4拍不敲打 Hi-Hat 等鼓件，是鼓手在實際演奏時不太會出現的手法。更特別的是，在不規則的 Hi-Hat 拍子當中加入了 16 分音符反拍的大鼓。藉由練習敲打此種節奏，能磨練並提升自己的節奏感。

參考曲
Mary Mary & Kirk Franklin
「Thank You」（2001年）
『Kingdom Come OST』
收錄

Drum Programming Tips 01

by 芹澤薰樹

消除"機械感"的方法

　　雖然很多人都會使用編曲機來模擬真人打鼓的效果，但聽起來總是有股"機械感"，似乎不夠自然。於是，我們嘗試做出一些努力，讓節奏聽起來不那麼"死板"。其中最有效的方法，就是只有 Hi-Hat 跟 Ride 要真正是人在敲打。另外，無論是 Shuffle 節奏還是反拍 都必須做細微的調整。只要做到以上兩點，On beat 的大鼓和小鼓就算 100% 準確，聽起來也不至於太假。（續 P.68 頁）

具有強烈節奏感與律動，強力的節奏。
目的是讓大家把地板踩壞！

〔Chapter - 4〕 DANCE

跟著Dance Style盡情跳躍

feat. Disco, Eurobeat, House, HipHop & Drum'n'Bass

**Drum
Pattern
Style Book**

ROCK

POPS

R&B/SOUL/FUNK

DANCE

JAZZ/FUSION

ROOTS MUSIC

WORLD MUSIC

093 Disco (a)

♩=121　CD Tr.28　0'00"~

Disco的典型：4分音符大鼓

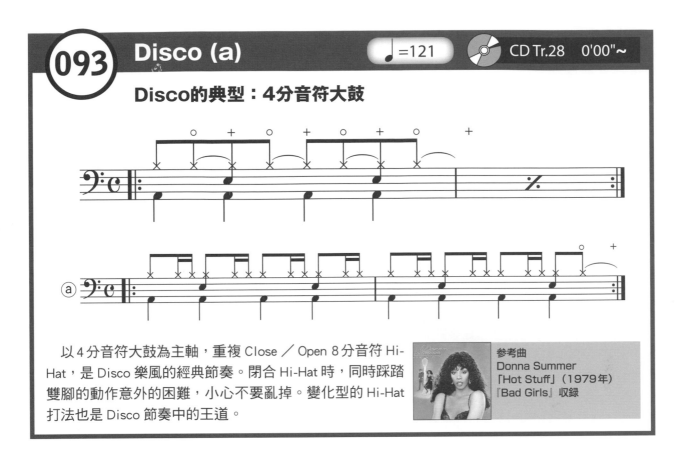

以4分音符大鼓為主軸，重複 Close ／ Open 8 分音符 Hi-Hat，是 Disco 樂風的經典節奏。閉合 Hi-Hat 時，同時踩踏雙腳的動作意外的困難，小心不要亂掉。變化型的 Hi-Hat 打法也是 Disco 節奏中的王道。

參考曲
Donna Summer
「Hot Stuff」（1979年）
『Bad Girls』收録

094 Disco (b)

♩=100　CD Tr.28　0'38"~

加入小鼓重音的經典Disco節奏

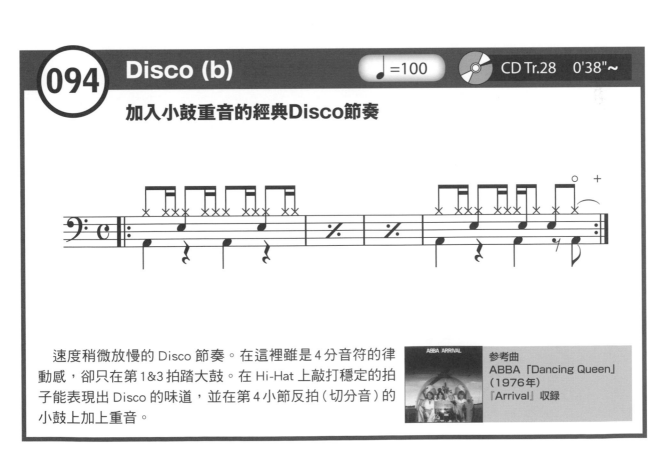

速度稍微放慢的 Disco 節奏。在這裡雖是4分音符的律動感，卻只在第1&3拍踏大鼓。在 Hi-Hat 上敲打穩定的拍子能表現出 Disco 的味道，並在第4小節反拍（切分音）的小鼓上加上重音。

參考曲
ABBA「Dancing Queen」
（1976年）
『Arrival』收録

Disco (c)

♩=127

 CD Tr.28　1'02"~

將8 Beats樂句應用在Disco節奏

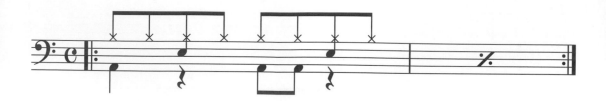

　　看到譜例是否覺得有些眼熟？其實這是已經出現過好幾次的節奏。或許有人心想「這哪裡 Disco 了？」，但在參考曲目當中，當爵士鼓與其他樂器一起合奏時就會產生"Disco 的味道"。類似這樣單純的節奏，可說是非常實用！

參考曲
Shocking Blue「Venus」
（1969年）
『At Home』收錄

096 Eurobeat

♩=129

 CD Tr.29　0'00"~

均勻的音色聽起來更具Dance Style

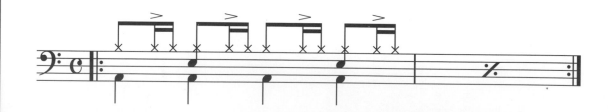

　　就譜例來看並不是太特殊的節奏，但由於強勁且規律的低音是 Dance Style 等音樂類型最大的音樂特色，而電腦所做出來的均勻音色，就更能強調出舞曲節奏（Dance Music）的"穩定感"。

參考曲
Dead Or Alive「You Spin
Me Round」（1985年）
『Youthquake』收錄

ROCK

POPS

R&B/SOUL/FUNK

DANCE

JAZZ/FUSION

ROOTS MUSIC

WORLD MUSIC

097 House

 =117 CD Tr.30 0'00"~

以4分音符大鼓串連貝斯和小鼓切分音

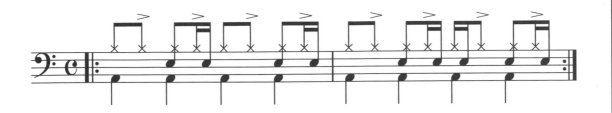

House 曲風的節奏有許多種類型,實在很難一言以蔽之,在此要介紹一個較為典型的範例。本譜例的 House 節奏,是以4分音符大鼓加強貝斯的律動,再加上16分音符的小鼓切分音,只要這麼做就會產生一種獨特的串連感。

參考曲
Daft Punk「Musique」
(1995年)
『Musique Vol.1 1993-2005』收錄

098 Hip Hop Even (a)

 = 74 CD Tr.31 0'00"~

巧妙結合Hi-Hat與大鼓的Hip Hop節奏

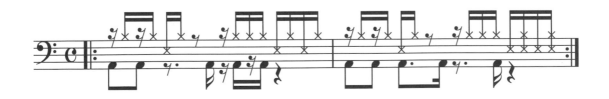

Hi-Hat 的打法非常有個性,是鼓手實際演奏時,不太會使用的手法。另外,大鼓的打法也很特殊。藉由 Hi-Hat 與大鼓的組合,讓這個節奏變得 Hip Hop 感十足。

參考曲
Eminem「Cleanin' Out My Closet」(2002年)
『The Eminem Show』收録

099 Hip Hop Even (b) ♩ = 89 CD Tr.31 0'30"~

用不同方式解讀小鼓,會像是兩種不同節奏

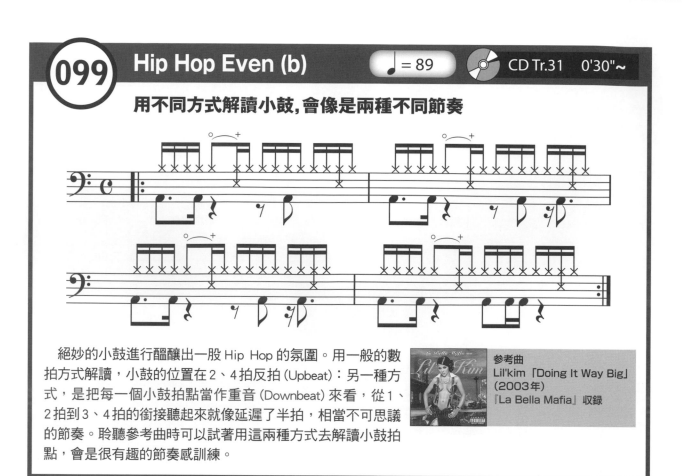

　　絕妙的小鼓進行醞釀出一股 Hip Hop 的氛圍。用一般的數拍方式解讀,小鼓的位置在 2、4 拍反拍 (Upbeat):另一種方式,是把每一個小鼓拍點當作重音 (Downbeat) 來看,從 1、2 拍到 3、4 拍的銜接聽起來就像延遲了半拍,相當不可思議的節奏。聆聽參考曲時可以試著用這兩種方式去解讀小鼓拍點,會是很有趣的節奏感訓練。

參考曲
Lil'kim 「Doing It Way Big」
(2003年)
『La Bella Mafia』收錄

100 Hip Hop Even (c) ♩ =120 CD Tr.31 0'56"~

看似普通卻極富個性的節奏

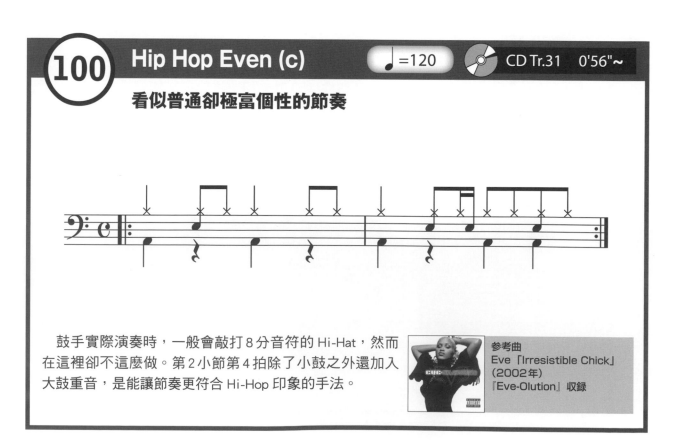

　　鼓手實際演奏時,一般會敲打 8 分音符的 Hi-Hat,然而在這裡卻不這麼做。第 2 小節第 4 拍除了小鼓之外還加入大鼓重音,是能讓節奏更符合 Hi-Hop 印象的手法。

參考曲
Eve 「Irresistible Chick」
(2002年)
『Eve-Olution』收錄

ROCK
POPS
R&B/SOUL/FUNK
DANCE
JAZZ/FUSION
ROOTS MUSIC
WORLD MUSIC

101 Hip Hop Even (d)

♩ = 84　CD Tr.31　1'17"~

用大量的小鼓及大鼓製造獨特的起伏

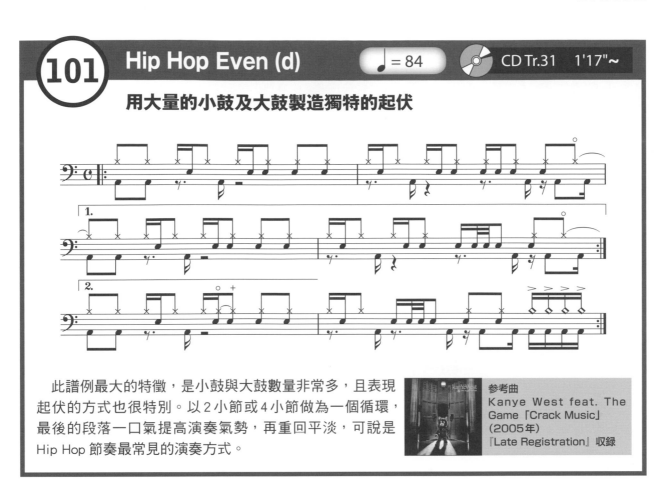

　此譜例最大的特徵，是小鼓與大鼓數量非常多，且表現起伏的方式也很特別。以2小節或4小節做為一個循環，最後的段落一口氣提高演奏氣勢，再重回平淡，可說是Hip Hop 節奏最常見的演奏方式。

參考曲
Kanye West feat. The Game「Crack Music」（2005年）
『Late Registration』收錄

102 Hip Hop Bounce (a)

♩ = 91　CD Tr.32　0'00"~

做出類似真人打鼓的跳躍感

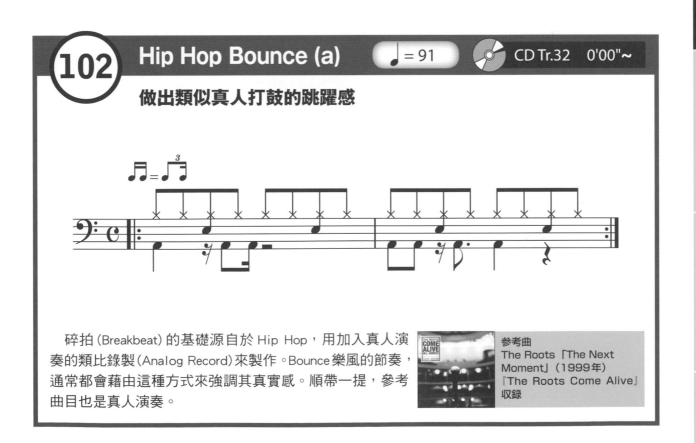

　碎拍（Breakbeat）的基礎源自於 Hip Hop，用加入真人演奏的類比錄製（Analog Record）來製作。Bounce 樂風的節奏，通常都會藉由這種方式來強調其真實感。順帶一提，參考曲目也是真人演奏。

參考曲
The Roots「The Next Moment」（1999年）
『The Roots Come Alive』收錄

103 Hip Hop Bounce (b)

♩ = 88 CD Tr.32　0'25"~

拍數雖多卻很穩的節奏

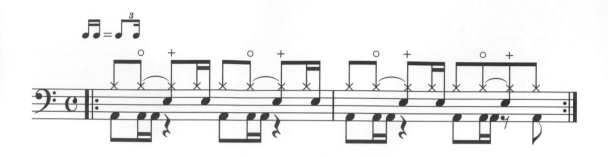

此譜例拍數雖多，卻不會毫無章法，由於保持一定的律動，能突顯出 Hip Hop 曲風的良好節奏感。和上一個練習譜例相同，是聽起來很逼真的數位編曲節奏。

參考曲
Kanye West feat. Paul Wall & GLC「Drive Slow」（2005年）
『Late Registration』收錄

104 Hip Hop Bounce (c)

♩ = 77.5 CD Tr.32　0'51"~

利用常見的節奏型態來表現Hip Hop曲風

雖然是數位編曲節奏的一種，也可以實際在真鼓上敲打，是相當實用的節奏之一。如果再加上主唱的 Rap，就是無懈可擊的 Hip Hop 風格了。當然，也可以藉由編曲機調整音色參數，做出 Hip Hop 的味道。

參考曲
Jay-Z「U Don't Know」（2001年）
『The Blueprint』收錄

(105) Drum 'n' Bass (a) ♩=170

"快轉"時偶然產生的節奏

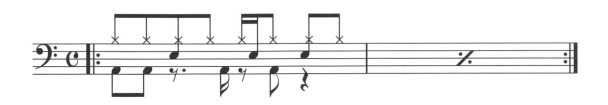

　　Drum 'n' Bass 是一種在唱盤 "快轉" 時偶然被發現的節奏，若是放慢演奏速度，也可以應用在 Funk 與 Pops 音樂。由於快轉的動作會讓 Pitch 些微上升，因此而產生一種獨特的音色。

參考曲
DJ Die「Clear Skyz」
(1998年)
『Clear Skyz』收錄

(106) Drum 'n' Bass (b) ♩=162

忙碌且尖銳的小鼓令人印象深刻

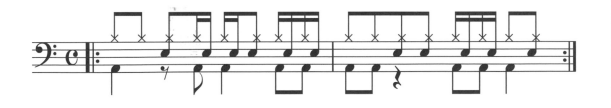

　　比 Drum 'n' Bass (a) 還要更忙碌，名符其實的 "快轉" 節奏。將尖銳的小鼓放在特殊的大鼓低頻音色之前，若是在夜店等高音量場所，這樣的律動感聽起來會很不一樣。

參考曲
DJ Hype「Bad Man」
(1994年)
『Volume 2』收錄

ROCK

POPS

R&B/SOUL/FUNK

DANCE

JAZZ/FUSION

ROOTS MUSIC

WORLD MUSIC

16分音符Hi-Hat的Drum 'n' Bass節奏

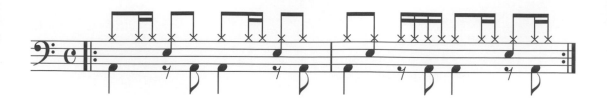

　加入 Hi-Hat 的16分音符的 Drum 'n' Bass 節奏。若是放慢演奏速度，在實際演奏時也能套用到其他曲風，是既簡單明瞭又不失趣味的一種節奏，請嘗試敲打看看。

參考曲
LTJ Bukem「Music」
(2001年)
『Logical Progression,
Level 1』收錄

Drum Programming Tips 02

by 芹澤薰樹

如何活用編曲機的功能

　想用編曲機調整節奏，基本上能夠改變的參數只有兩種。第一是敲擊的時間點；第二則是每一顆敲擊的音量。事實上錄製本書的附錄 CD 時，也都有使用編曲機。另外，最近的合成器軟體 (Software Synthesizer) 與取樣軟體 (Software Sampler) 功能越來越強大了！即使是編曲機裡內建的 MIDI 檔，只要利用亂數選取的功能重新排列順序，以及調整節奏裡每顆敲擊的位置，就會讓相同的句子變成完全不同的節奏。是不是很神奇呢！建議大家在使用編曲機時，可以善用這些功能。（續 P.80）

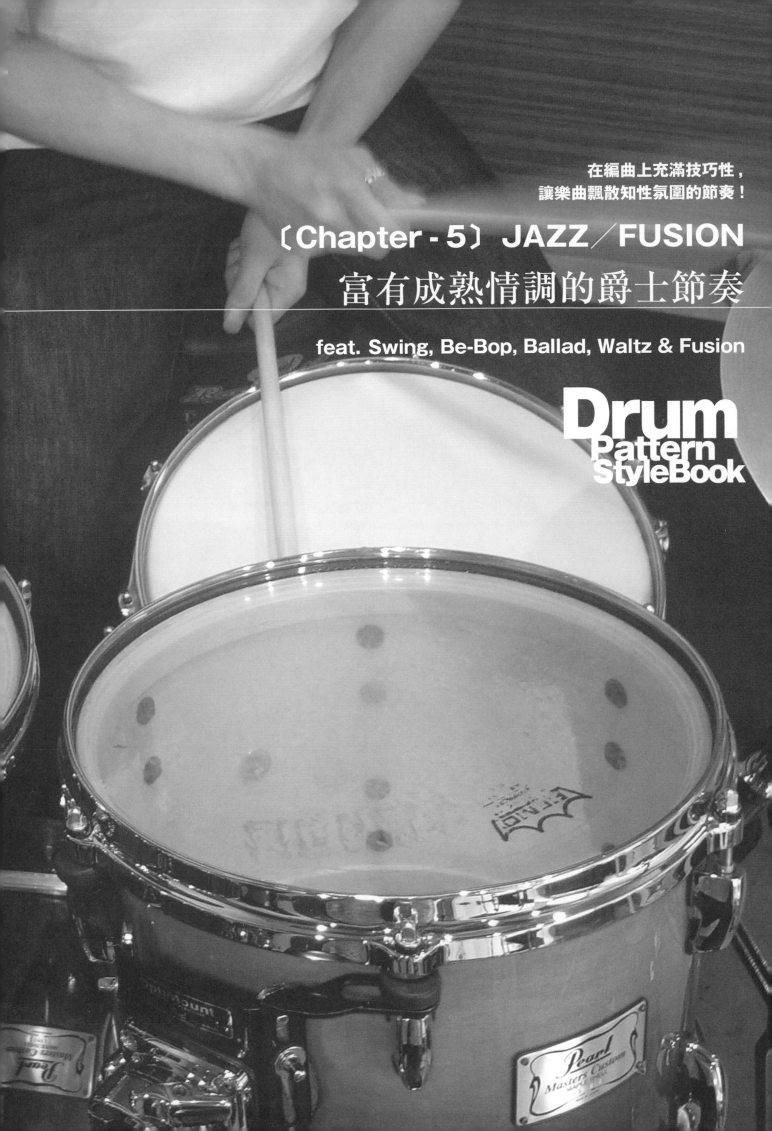

Swing (a)

♩=109 CD Tr.34 0'00"~

爵士樂的基本節奏

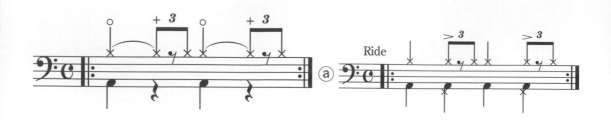

　　由 Hi-Hat 切分音的 2 Beats 進行至 Ride 的 4 Beats，是爵士樂的基本節奏。切分音的跳躍程度，會隨著樂曲的種類、速度等做出改變。再來，和 Rock 曲風不同的是，在爵士節奏當中會用較輕的力道踏大鼓。

參考曲
The Duke Ellington Orchestra
「Satin Doll」（1953年）
『Digital Duke』收錄

Swing (b)

♩=167 CD Tr.34 0'42"~

基本節奏的應用

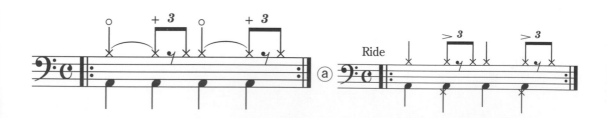

　　此節奏屬於 Swing (a) 的應用，大鼓從一開始就踏 4 Beats(4 分音符)。按照譜例來看，基本型的第 1&3 拍是 Open Hi-Hat。但實際敲打時，其實會在前一拍的反拍就開始敲打 Open Hi-Hat，並用這樣微妙的變化來製造律動。

參考曲
Glenn Miller & His Orchestra
「In The Mood」（1939年）
『The Best Of Glenn Miller』收錄

110 Swing (c)

♩=218　　CD Tr.34　1'10"～

使用鼓刷(Brush)的範例

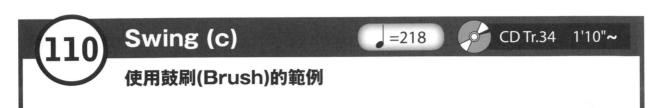

with Brush

with Brush　ⓐ

　此譜例很適合使用鼓刷來演奏。雖然有各式各樣的鼓刷奏法，但由左手鼓刷摩擦鼓面，表現出極大的律動感，再用右手鼓刷敲擊重音，是最基本的打擊方式。

參考曲
Count Basie & His Orchestra
「Feelin' Free」（1971年）
『Have A Nice Day』收錄

111 Swing (d)

♩=217　　CD Tr.34　1'35"～

落地鼓(Floor-Tom)首次登場

　相信很多人都聽過這個節奏，也可以把它當成是鼓的Solo 來看。由於結構很特殊，所以希望大家能練習敲打看看。加入落地鼓敲打類似曼波 (Mambo) 的節奏，是受到拉丁風格影響的節奏之一。

參考曲
Benny Goodman
「Sing Sing Sing」
（1938年）
『Sing Sing Sing』收錄

ROCK
POPS
R&B/SOUL/FUNK
DANCE
JAZZ/FUSION
ROOTS MUSIC
WORLD MUSIC

112 Be-bop (a)

♩=200　　CD Tr.35　0'00"~

一種看起來很不像節奏的節奏

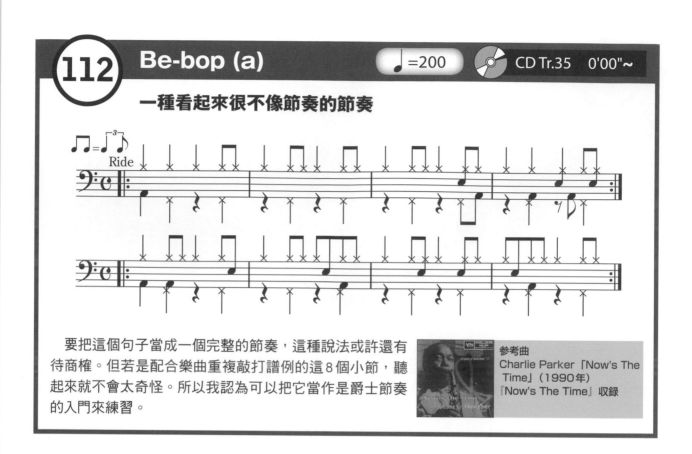

　　要把這個句子當成一個完整的節奏，這種說法或許還有待商榷。但若是配合樂曲重複敲打譜例的這8個小節，聽起來就不會太奇怪。所以我認為可以把它當作是爵士節奏的入門來練習。

參考曲
Charlie Parker 『Now's The Time』（1990年）
『Now's The Time』收錄

113 Be-bop (b)

♩=324　　CD Tr.35　0'25"~

超高速Cymbal Legato的節奏

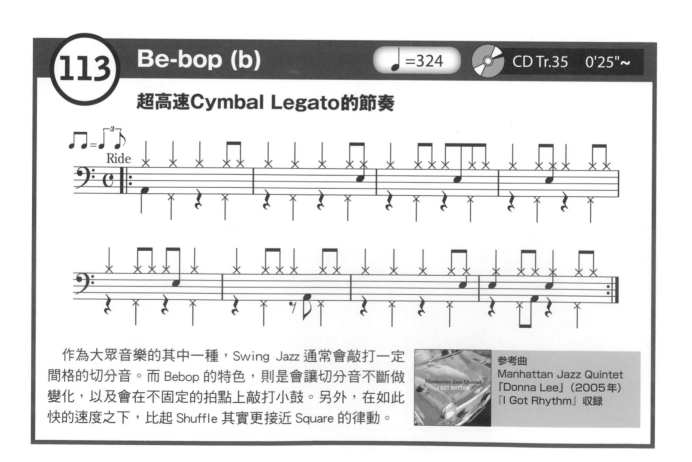

　　作為大眾音樂的其中一種，Swing Jazz 通常會敲打一定間格的切分音。而 Bebop 的特色，則是會讓切分音不斷做變化，以及會在不固定的拍點上敲打小鼓。另外，在如此快的速度之下，比起 Shuffle 其實更接近 Square 的律動。

參考曲
Manhattan Jazz Quintet
『Donna Lee』（2005年）
『I Got Rhythm』收錄

114 Be-bop (c) ♩=250 CD Tr.35 0'42"〜

用爵士鼓來表現Afro-Cuban音樂

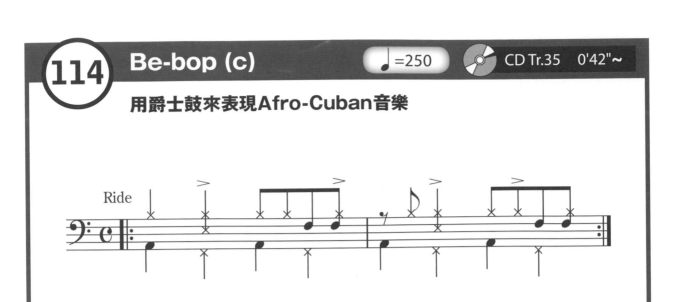

以兩小節為一個節奏單位的 Afro-Cuban 節奏。在爵士樂當中，還加入了拉丁節奏的進行。在這裡用左手小鼓的 Rim shot 打法以及筒鼓 (Tom) 來代替康加鼓 (Conga)，並用 Ride 的 Cup 打法來取代牛鈴。

參考曲
Horace Silver「Safari」
（1958年）
『Further Explorations』
收録

115 Be-bop (d) ♩=230 CD Tr.35 0'55"〜

使用鼓刷的4小節Bebop Phrase

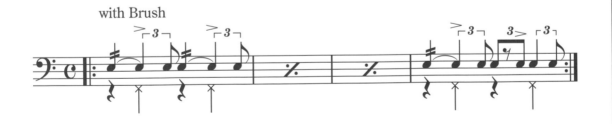

以 4 小節為一個單位的 Swing 節奏。第 4 小節第 3 拍反拍有點像是過門的橋段，在許多歌曲當中出現過。只要不斷重複敲打這 4 個小節，就能輕鬆營造出爵士氛圍。

參考曲
Bud Powell「Cleopatra's Dream」（1958年）
『The Scene Changes』
収録

Ballad (a)

♩ = 62　　CD Tr.36　0'00"~

以Double Time的感覺演奏Jazz Ballad

with Brush

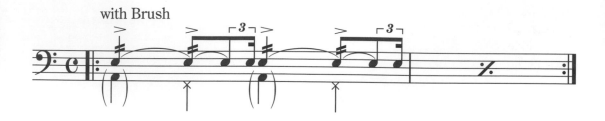

　　使用鼓刷演奏抒情爵士(Jazz Ballad)。由於在慢板歌曲當中不需要太多空白,此時用 Double Time 的感覺敲打,會產生較好的節奏感。也因此,此譜例的節奏進行是很常見的類型。

參考曲
The Modern Jazz Quintet
「Autumn In New York」
(1987年)
『Django』收錄

Ballad (b)

♩ = 51　　CD Tr.36　0'20"~

放慢速度敲打Swing的8分音符切分音

with Brush

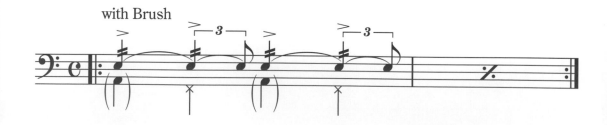

　　使用鼓刷,並放慢演奏速度敲打 Swing 的8分音符切分音節奏。在實際的應用上,同一首歌曲中常會與上一個 Ballad (a) 節奏交替打擊。

參考曲
Erroll Garner「Misty」
(1954年)
『Plays Misty』収錄

JAZZ／FUSION

ROCK

POPS

R&B/SOUL/FUNK

DANCE

JAZZ/FUSION

ROOTS MUSIC

WORLD MUSIC

118 **Waltz (a)** ♩=168 CD Tr.37 0'00"~

自由變化節奏的Jazz Waltz

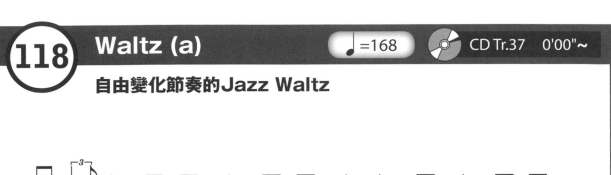

若是有聽過一些 Jazz Waltz 的名曲就會知道，此種風格的演奏很少會一直維持相同節奏。依照參考曲目所編寫的本譜例，也是每一小節都變換節奏，這種隨機的感覺正是 Jazz Waltz 的風格。

參考曲
John Coltrane「My Favorite Things」
（1961年）
『John Coltrane』收錄

119 **Waltz (b)** ♩=170 CD Tr.37 0'15"~

氣氛逐漸升高的Jazz Waltz節奏

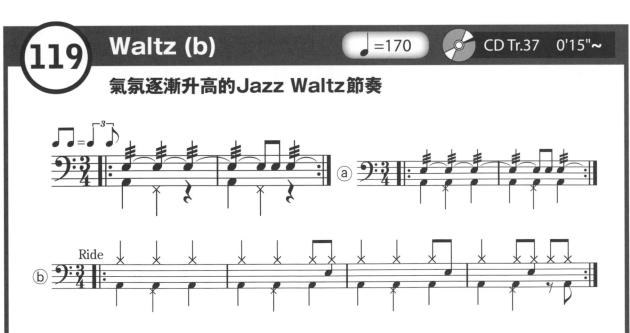

算是 Jazz Waltz 的應用節奏，能夠慢慢地炒熱氣氛。和上一個節奏譜例 Waltz (a) 相比，打數較少。實際敲打時須交替使用鼓刷與鼓棒，並且用左手跟左腳的動作來填補節奏上的空白。

參考曲
The Super Jazz Trio
「Someday My Prince Will Come」（1998年）
『The Standard』收錄

120 Fusion Even (a) ♩=141 CD Tr.38 0'00"~

小鼓與Hi-Hat的細膩表現

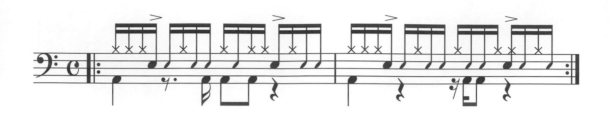

　此譜例有些複雜，為 Fusion 曲風的代表節奏。小鼓的 Ghost Note 以及用 Paradiddle 的感覺敲打 Hi-Hat，會帶出一種細緻的韻味。除此之外，將重點放在大鼓的部分，是很巧妙的節奏進行。

參考曲
MVP (The Mark Varney Project)「Rocks」
（1991年）
『Truth In Shredding』收録

121 Fusion Even (b) ♩=125 CD Tr.38 0'21"~

融合Songo節奏的線性打法

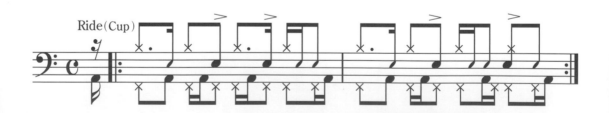

　將古巴節奏的其中一種，Songo 節奏應用在爵士鼓上。而讓 Fusion Even 發揚光大的人是 Dave Weckl，此譜例正是改編自他所敲打的節奏。在這裡出現的線性打法 (Linear Phrase)，指的是手跟腳演奏的拍子完全不重疊，但實際演奏時，沒有譜面看起來這麼複雜及困難！

參考曲
Dave Weckl「Tower Of Inspiration」（1990年）
『Master Plan』收録

122 Fusion Even (c) ♩=105　CD Tr.38　0'46"〜

在Paradiddle打法裡加入重音

参考曲目裡的爵士鼓，正是源自於 Dennis Chambers 所敲打的節奏。除了結合 Paradiddle 打法，還加上 Hi-Hat 的重音，變成有點複雜的節奏進行。此節奏不容易敲打，請大家多注意。

参考曲
Tom Coster「Dance Of The Spirits」（1993年）
『Let's Set The Record Straight』收錄

123 Fusion Even (d) ♩=119　CD Tr.38　1'14"〜

帶有雷鬼(Reggae)與森巴(Samba)味道的樂句

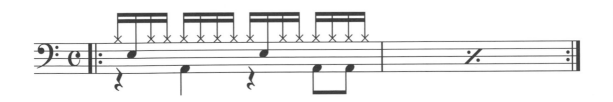

以譜面而言是很簡單的 Fusion 節奏，十分具有拉丁風情。在第 1 小節的開頭不踏大鼓，就很有 Samba 的味道。這樣的演奏方式對於 Rock 系的爵士鼓來說，是種很新鮮的做法。

参考曲
Michel Camilo「On The Other Hand」（1990年）
『On The Other Hand』收錄

124 Fusion Bounce (a) ♩ = 96 CD Tr.39 0'00"~

小鼓6連音的Half-time Shuffle節奏

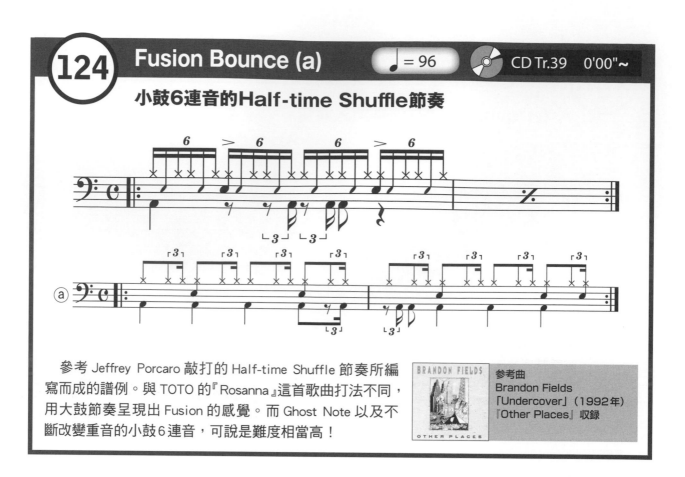

參考 Jeffrey Porcaro 敲打的 Half-time Shuffle 節奏所編寫而成的譜例。與 TOTO 的『Rosanna』這首歌曲打法不同，用大鼓節奏呈現出 Fusion 的感覺。而 Ghost Note 以及不斷改變重音的小鼓6連音，可說是難度相當高！

參考曲
Brandon Fields
「Undercover」（1992年）
『Other Places』收錄

125 Fusion Bounce (b) ♩ =102 CD Tr.39 0'45"~

藉由改變Open Hi-Hat的拍值,產生律動感

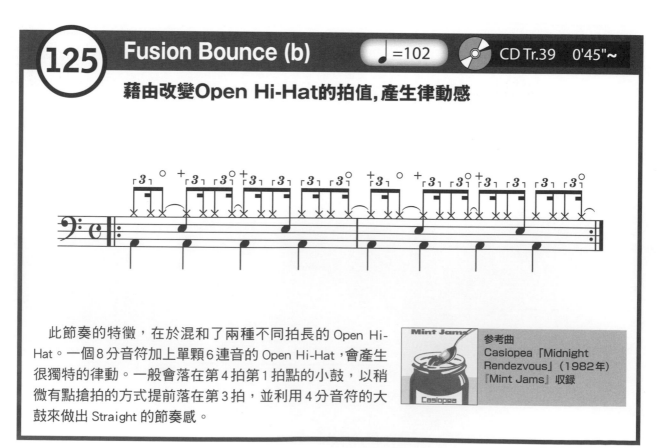

此節奏的特徵，在於混和了兩種不同拍長的 Open Hi-Hat。一個8分音符加上單顆6連音的 Open Hi-Hat，會產生很獨特的律動。一般會落在第4拍第1拍點的小鼓，以稍微有點搶拍的方式提前落在第3拍，並利用4分音符的大鼓來做出 Straight 的節奏感。

參考曲
Casiopea「Midnight Rendezvous」（1982年）
『Mint Jams』收錄

ROCK

POPS

R&B/SOUL/FUNK

DANCE

JAZZ/FUSION

ROOTS MUSIC

WORLD MUSIC

126 Fusion Bounce (c)

♩ = 98　　CD Tr.39　1'09"～

連續16分音符 "反拍" 的躍動感

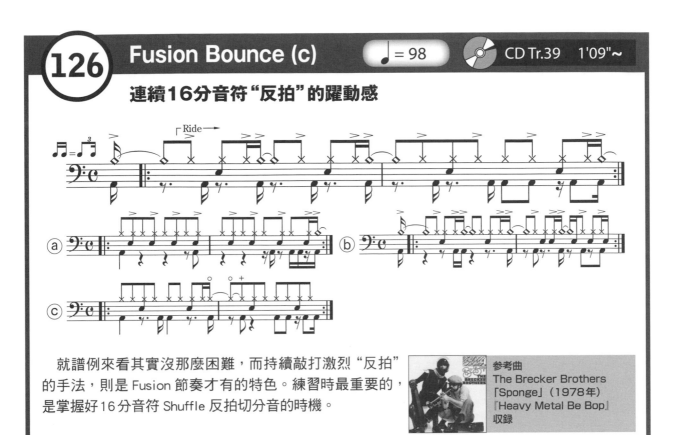

就譜例來看其實沒那麼困難，而持續敲打激烈 "反拍" 的手法，則是 Fusion 節奏才有的特色。練習時最重要的，是掌握好16分音符 Shuffle 反拍切分音的時機。

參考曲
The Brecker Brothers
「Sponge」（1978年）
『Heavy Metal Be Bop』
收録

127 Fusion 變拍 (a)

♩ =148　　CD Tr.40　0'00"～

簡單的5拍節奏

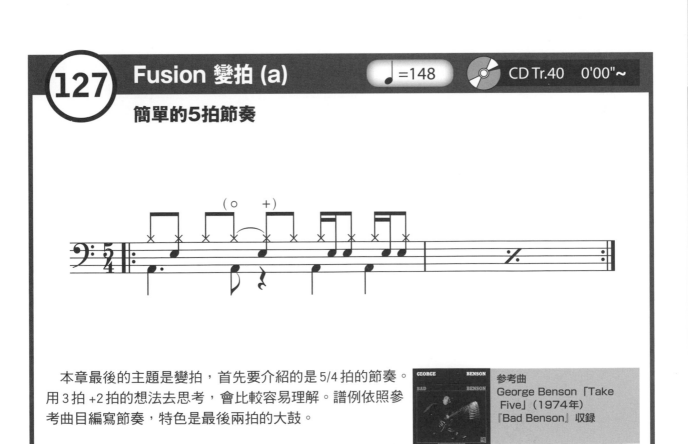

本章最後的主題是變拍，首先要介紹的是 5/4 拍的節奏。用3拍+2拍的想法去思考，會比較容易理解。譜例依照參考曲目編寫節奏，特色是最後兩拍的大鼓。

參考曲
George Benson 「Take Five」（1974年）
『Bad Benson』收録

128 Fusion變拍 (b)

 ♪=230

 CD Tr.40　0'23"~

拉丁風7/8拍節奏

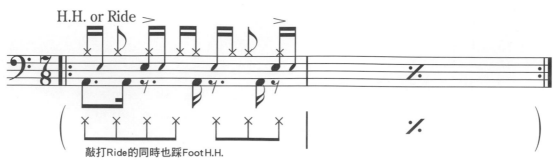

H.H. or Ride

敲打Ride的同時也踩Foot H.H.

　　加入切分音，拉丁風的7/8拍節奏。整體是16分音符的律動，並且 Hi-Hat 與小鼓都是以16分音符拍法為主軸，其中有幾個拿掉拍點的空隙，則是由大鼓補上。

參考曲
Greg Mathieson「Goe」
(1989年)
『For My Friends』收録

Drum Programming Tips 03

by 芹澤薰樹

藉由Velocity分開使用不同 "音色"

　　編曲機中調整音量的參數，稱為 Velocity，但實際上大多會用來選取所要使用的 Sample。換句話說，軟體音源即便是相同音色，也是由不同音量的好幾層 Sample 所堆疊而成的組合，必須藉由 Velocity 的數值來挑選，確認每一個 Sample 所產生的印象是否符合自己想要的感覺。最後，若是有喜歡的 Sample，再用 Velocity 做調整。（續 P.88）

若能靈活運用,就能豐富樂曲的個性,
產生和流行樂截然不同的韻味!

〔Chapter - 6〕JAZZ／FUSION

古色古香的傳統節奏

feat. Second Line, Country, March & Gospel

Drum
Pattern
StyleBook

 Second Line (a) ♩=165 CD Tr.41　0'00"~

用大小鼓表現傳統的Second Line節奏

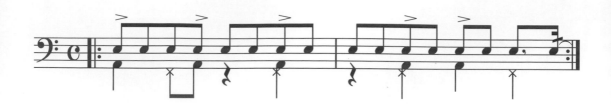

　　以紐澳良（New Orleans）吹奏樂為根基的 Second Line 節奏。而大鼓 + 小鼓重音的打法，是受拉丁曲風影響的 3-2 clave。比起準確的敲打在拍點上，用帶點 Shuffle 的方式敲打會更有味道。

參考曲
Dr.John「Iko Iko」
（1972年）
『Dr. John's Gumbo』収錄

 Second Line (b) ♩= 95 CD Tr.41　0'16"~

變化大鼓及小鼓之間的關係

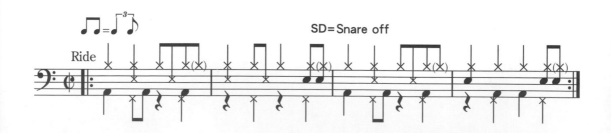

　　與 Second Line (a) 不同的是，小鼓重音與大鼓的位置，變成正拍／反拍的關係，這也是拉丁節奏的律動之一。敲打時須多加練習，才能讓手腳協調地配合。至於音色方面，會比較建議使用把響弦鬆開（Snare off）的小鼓音色。

參考曲
The Dirty Dozen Brass
Band「Old School」
（1999年）
『Buck Jump』収錄

ROOTS MUSIC

ROCK

POPS

R&B/SOUL/FUNK

DANCE

JAZZ/FUSION

ROOTS MUSIC

WORLD MUSIC

131 Country 2 Beats (a) ♩=200　CD Tr.42　0'00"~

可以明顯感受到Swing感的Country節奏

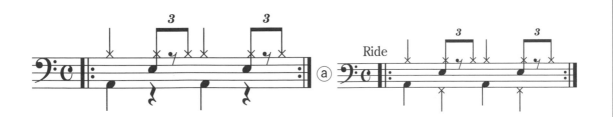

　無論基本型或展開型，用的都是與 Rock'n Roll 及爵士樂相同的 2 Beats 打法。律動核心的 8 分音符切分音，帶有一種搖擺的氣氛。但比起爵士樂，此譜例的節奏更為強調重拍的強度。

參考曲
Jimmy Bryant「Yodeling Guitar」（1960年）
『Country Cabln Jazz』收錄

132 Country 2 Beats (b) ♩=123　CD Tr.42　0'25"~

將Straight的韻味放在前面

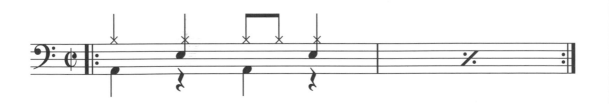

　將速度感放在前兩拍，Straight 的節奏律動。在實際敲打時，會發現第 3 拍開始，Hi-Hat "ChiChiChi —"的部分意外的困難。請留意若是無法順利敲打好這個部分，就會影響到第 4 拍的重音感。

參考曲
Jerry Reed「East Bounced And Down」（1977年）
『Smokey And The Bandit OST』收錄

Country Shuffle

♩=145 CD Tr.43 0'00"~

和Country很合的Shuffle節奏

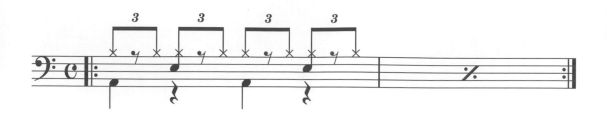

　光看譜面或只聽鼓的部分，會覺得和其他曲風的 Shuffle 節奏幾乎沒什麼太大差別。但重點在於，合奏時只要一與其他樂器配合，就能令人感受到 Country 的氛圍。建議除了參考曲目之外，也可以試著多聽聽相同樂風的其他歌曲。

參考曲
Merle Travis & Joe Maphis
「Down Among The Budded Roses」（1979年）
『Country Guitar Giants』收錄

134

Country Train

♩=222 CD Tr.44 0'00"~

如同在歌唱般柔軟的小鼓

Brush or Rods

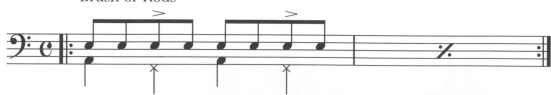

　Train 是鄉村樂獨特的節奏之一，並且和 Second Line 相同，做柔軟的敲擊以產生一種像是小鼓在 "唱歌" 一樣的效果。而想做出柔軟的音色，可以使用鼓刷或束棒 (Rods)。或是建議也可以直接使用鼓棒敲打此譜例，做控制強弱的練習。

參考曲
Wille Nelson「On The Road Again」（1980年）
『Honeysuckle Rose OST』收錄

ROOTS MUSIC

ROCK

POPS

R&B/SOUL/FUNK

DANCE

JAZZ/FUSION

ROOTS MUSIC

WORLD MUSIC

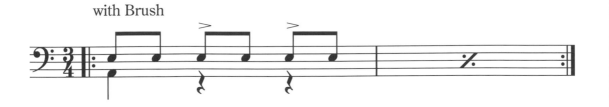

135 Country Waltz (a) ♩ = 86 CD Tr.45 0'00"～

配合歌曲及吉他旋律的節奏

with Brush

與上一頁的 Country Train 相同，使用鼓刷演奏。在鄉村樂當中，其實很少會敲打節奏，即使隨著時代演進而慢慢加入一些節奏，爵士鼓大多也只是扮演一種陪襯的角色，目的是為了襯托出歌曲以及吉他的旋律。

參考曲
Patsy Cline「True Love」
(2000年)
『Patsy Cline True Love』
收錄

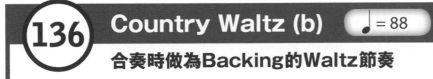

136 Country Waltz (b) ♩ = 88 CD Tr.45 0'21"～

合奏時做為Backing的Waltz節奏

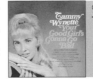

此譜例與 Country Waltz (a) 是類似節奏，同樣是扮演一個稱職的配角。然而不同的是，在這裡使用鼓棒敲打 Hi-Hat，而且敲打的是 Shuffle 拍法。在合奏時，爵士鼓節奏是以一種若有似無的存在感呈現。

參考曲
Tammy Wynette「There Goes My Everything」
(1967年)
『Your Good Girl's Gonna Go Bad』收錄

137 Marching (a)

♩=131　CD Tr.46　0'00"~

保有濃厚爵士風格的Shuffle節奏

FootH.H.全都改用Splash奏法來敲打Open Sound

　　嚴格來說，所謂的 Marching，也就是行進曲，稱不上是一種節奏類型，但由於它經常出現，所以仍要介紹一下。譜例是一首簡短的練習曲，若是對 Marching 有興趣的人，請務必試著挑戰看看。

參考曲
The Jazz Messengers
「Blues March」（1961年）
『MoanIn'』收錄

138 Marching (b)

♩= 73　CD Tr.46　0'24"~

能活用在合奏的Marching Phrase

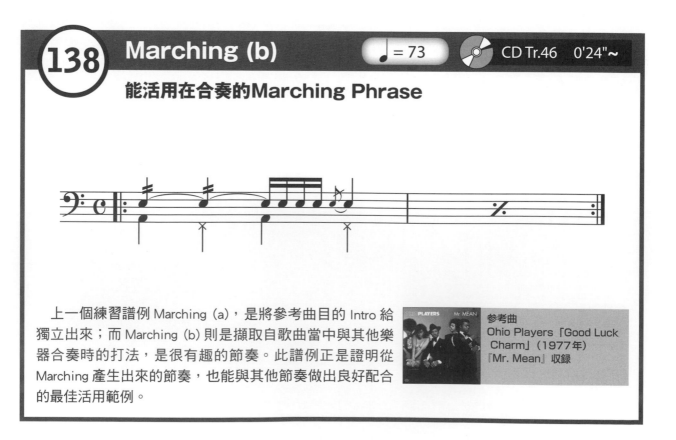

　　上一個練習譜例 Marching (a)，是將參考曲目的 Intro 給獨立出來；而 Marching (b) 則是擷取自歌曲當中與其他樂器合奏時的打法，是很有趣的節奏。此譜例正是證明從 Marching 產生出來的節奏，也能與其他節奏做出良好配合的最佳活用範例。

參考曲
Ohio Players「Good Luck Charm」（1977年）
『Mr. Mean』收錄

※ 附註：原曲是以 Half-Time Shuffle 的方式演奏，所以演奏速度是這裡所標示的兩倍

(139) Marching (c)　　♩ = 92　　CD Tr.46　0'41"~

躲在歌曲背後, 小鼓美妙的 "歌唱" 著

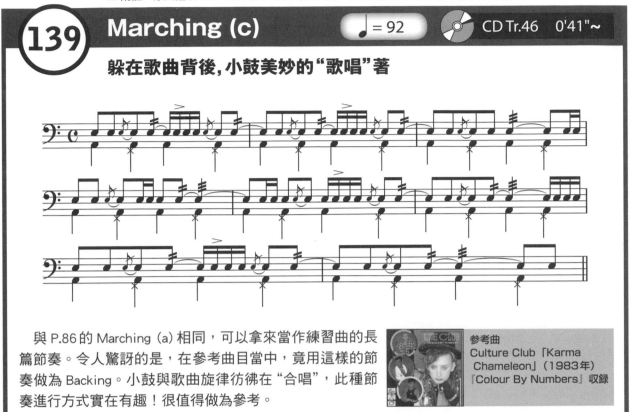

與 P.86 的 Marching (a) 相同，可以拿來當作練習曲的長篇節奏。令人驚訝的是，在參考曲目當中，竟用這樣的節奏做為 Backing。小鼓與歌曲旋律彷彿在 "合唱"，此種節奏進行方式實在有趣！很值得做為參考。

參考曲
Culture Club「Karma Chameleon」（1983年）『Colour By Numbers』收錄

(140) Gospel 2 Beats　　♩ =137　　CD Tr.47　0'00"~

用最單純的節奏做為Gospel的Backing

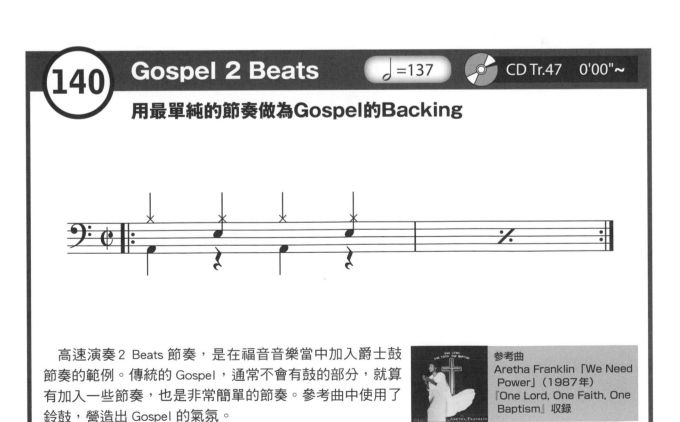

高速演奏 2 Beats 節奏，是在福音音樂當中加入爵士鼓節奏的範例。傳統的 Gospel，通常不會有鼓的部分，就算有加入一些節奏，也是非常簡單的節奏。參考曲中使用了鈴鼓，營造出 Gospel 的氣氛。

參考曲
Aretha Franklin「We Need Power」（1987年）『One Lord, One Faith, One Baptism』收錄

ROCK

POPS

R&B/SOUL/FUNK

DANCE

JAZZ/FUSION

ROOTS MUSIC

WORLD MUSIC

141 Gospel Waltz　♩=150　CD Tr.48　0'00"~

將Waltz節奏應用在Gospel

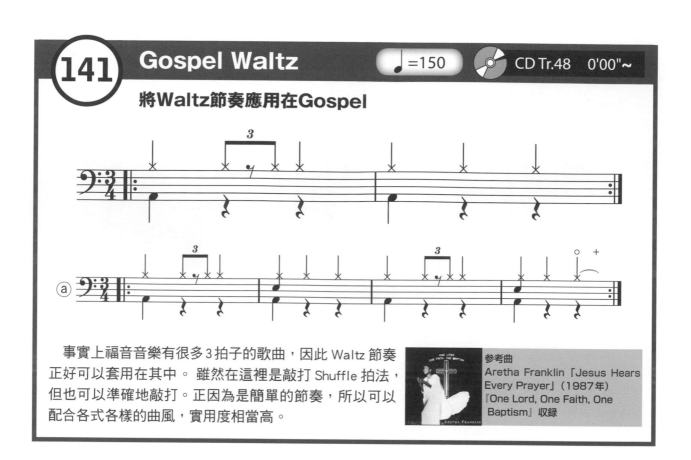

事實上福音音樂有很多3拍子的歌曲，因此 Waltz 節奏正好可以套用在其中。雖然在這裡是敲打 Shuffle 拍法，但也可以準確地敲打。正因為是簡單的節奏，所以可以配合各式各樣的曲風，實用度相當高。

參考曲
Aretha Franklin「Jesus Hears Every Prayer」（1987年）
『One Lord, One Faith, One Baptism』收錄

Drum Programming Tips 04

by 芹澤薰樹

同時使用複數音源來產生音色

製作本書的附錄 CD，使用的是 Addictive Drums 的軟體音源。併用資料庫製作出鼓刷及復古音色，而數位編曲節奏的音色則使用了取樣軟體 (Software Sampler)。接著，為了讓每一個鼓件的音色能夠順利調整與替換，在編曲機上使用複數的軟體音源，並分成不同軌。建議可以嘗試各種不同的方式，研究出最適合自己的做法。

世界音樂包含了各式各樣的風格，
並且與搖滾樂、流行樂有著截然不同的發展史！

〔Chapter - 7〕WORLD MUSIC

散發民族氣息的灑脫節奏

feat. Samba, Bossa-nova, Bolero, Mambo,
Chachacha, Afrobeat, Reggae, Calypso & Tango

Drum
Pattern
StyleBook

142 Samba (a)

♩ = 115 CD Tr.49 0'00"~

用爵士鼓代替其他打擊樂器

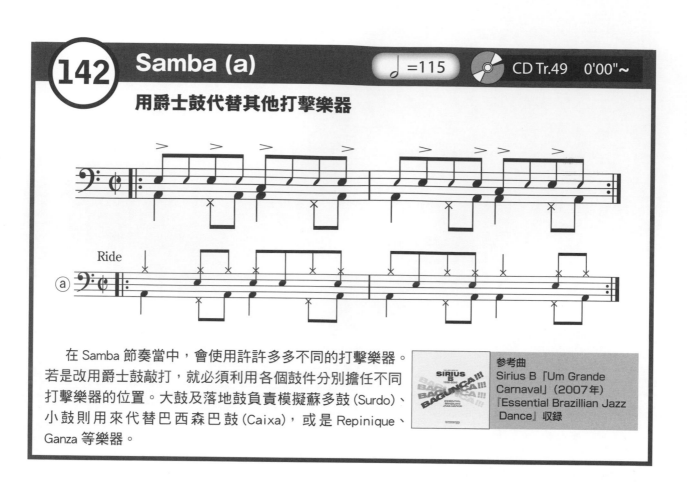

在 Samba 節奏當中，會使用許許多多不同的打擊樂器。若是改用爵士鼓敲打，就必須利用各個鼓件分別擔任不同打擊樂器的位置。大鼓及落地鼓負責模擬蘇多鼓 (Surdo)、小鼓則用來代替巴西森巴鼓 (Caixa)，或是 Repinique、Ganza 等樂器。

參考曲
Sirius B『Um Grande Carnaval』(2007年)
『Essential Brazillian Jazz Dance』收錄

143 Samba (b)

♩ = 98 CD Tr.49 0'22"~

比起Samba, 其實更接近流行樂

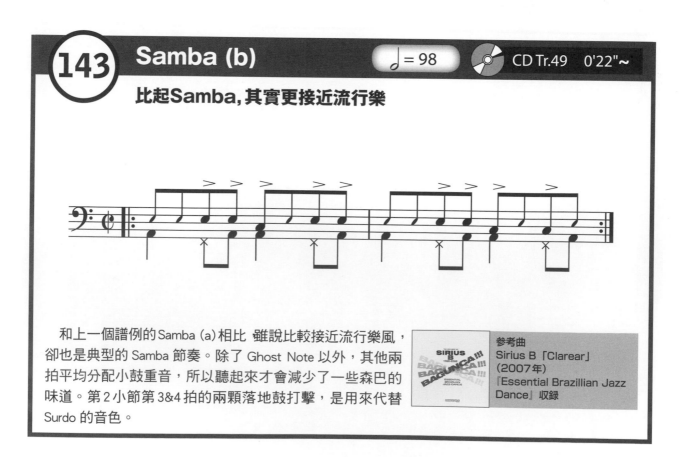

和上一個譜例的Samba (a)相比 雖說比較接近流行樂風，卻也是典型的 Samba 節奏。除了 Ghost Note 以外，其他兩拍平均分配小鼓重音，所以聽起來才會減少了一些森巴的味道。第2小節第3&4拍的兩顆落地鼓打擊，是用來代替 Surdo 的音色。

參考曲
Sirius B『Clarear』(2007年)
『Essential Brazillian Jazz Dance』收錄

WORLD MUSIC

ROCK

POPS

R&B/SOUL/FUNK

DANCE

JAZZ/FUSION

ROOTS MUSIC

WORLD MUSIC

144 Samba (c)

♩= 96　CD Tr.49　0'38"~

大量敲鼓框，類似Bossa-nova的節奏

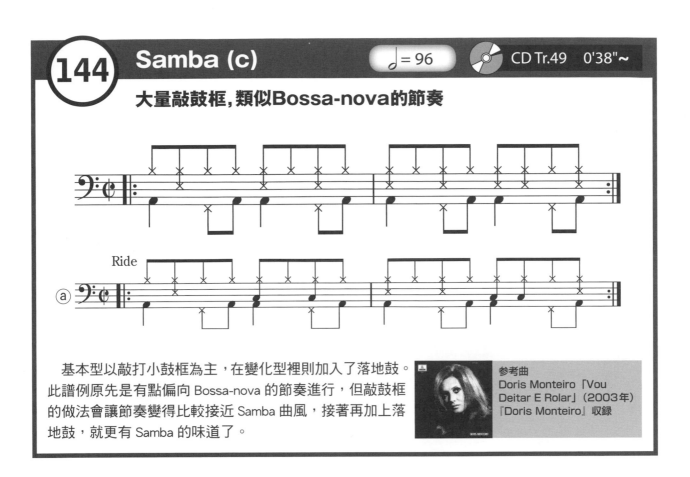

基本型以敲打小鼓框為主，在變化型裡則加入了落地鼓。此譜例原先是有點偏向 Bossa-nova 的節奏進行，但敲鼓框的做法會讓節奏變得比較接近 Samba 曲風，接著再加上落地鼓，就更有 Samba 的味道了。

參考曲
Doris Monteiro「Vou Deitar E Rolar」（2003年）『Doris Monteiro』收錄

145 Samba (d)

♩= 90　CD Tr.49　1'04"~

強調重音，較為流行的Samba節奏

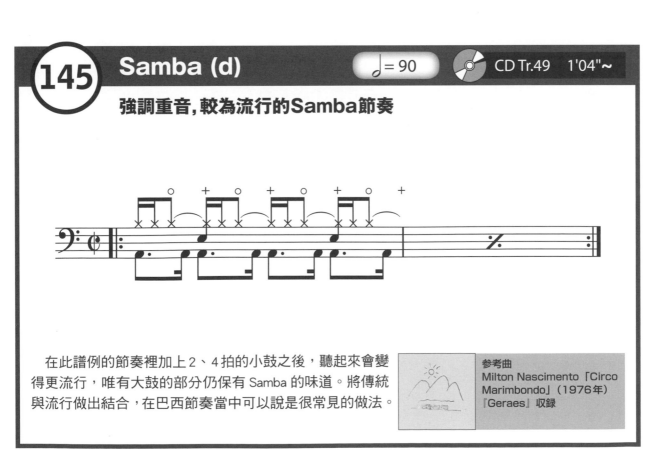

在此譜例的節奏裡加上 2、4 拍的小鼓之後，聽起來會變得更流行，唯有大鼓的部分仍保有 Samba 的味道。將傳統與流行做出結合，在巴西節奏當中可以說是很常見的做法。

參考曲
Milton Nascimento「Circo Marimbondo」（1976年）『Geraes』收錄

146 Samba (e)

♩ = 87　CD Tr.49　1'19"~

用爵士鼓表現Partido alto風節奏

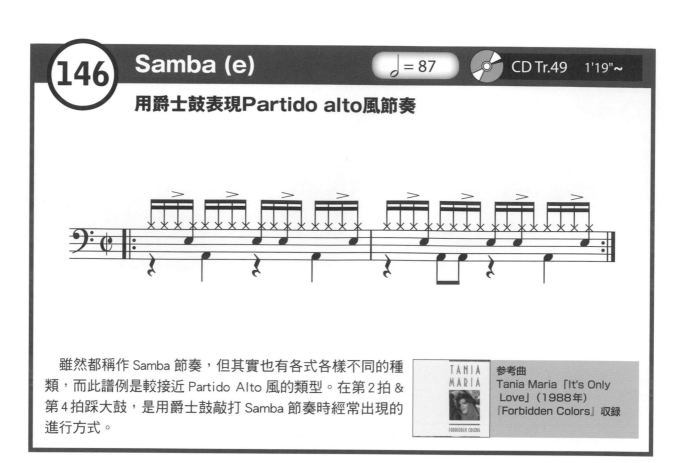

雖然都稱作 Samba 節奏，但其實也有各式各樣不同的種類，而此譜例是較接近 Partido Alto 風的類型。在第 2 拍 & 第 4 拍踩大鼓，是用爵士鼓敲打 Samba 節奏時經常出現的進行方式。

參考曲
Tania Maria「It's Only Love」（1988年）
『Forbidden Colors』收錄

147 Bossa-nova (a)

♩ = 82　CD Tr.50　0'00"~

敲擊鼓框正是Bossa-nova的特色

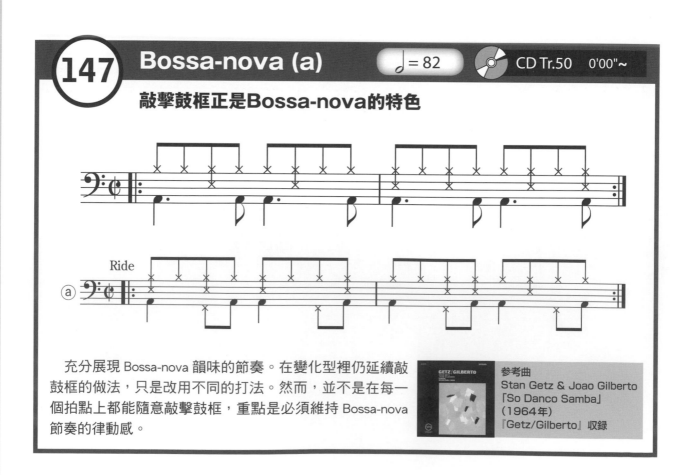

充分展現 Bossa-nova 韻味的節奏。在變化型裡仍延續敲鼓框的做法，只是改用不同的打法。然而，並不是在每一個拍點上都能隨意敲擊鼓框，重點是必須維持 Bossa-nova 節奏的律動感。

參考曲
Stan Getz & Joao Gilberto
「So Danco Samba」
（1964年）
『Getz/Gilberto』收錄

WORLD MUSIC

ROCK

POPS

R&B/SOUL/FUNK

DANCE

JAZZ/FUSION

ROOTS MUSIC

WORLD MUSIC

(148) Bossa-nova (b)　♩ = 99　CD Tr.50　0'29"~

典型的高速Bossa-nova節奏

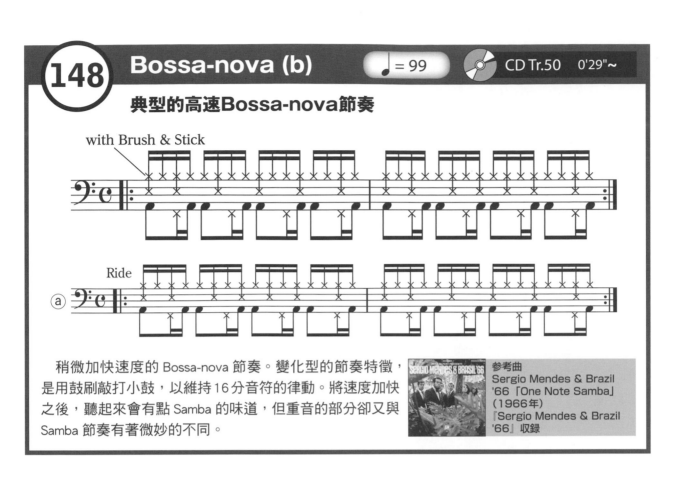

　稍微加快速度的 Bossa-nova 節奏。變化型的節奏特徵，是用鼓刷敲打小鼓，以維持16分音符的律動。將速度加快之後，聽起來會有點 Samba 的味道，但重音的部分卻又與 Samba 節奏有著微妙的不同。

參考曲
Sergio Mendes & Brazil '66「One Note Samba」(1966年)
『Sergio Mendes & Brazil '66』收錄

(149) Bossa-nova (c)　♩ = 74　CD Tr.50　0'54"~

將單純的Bossa-nova節奏稍做變化

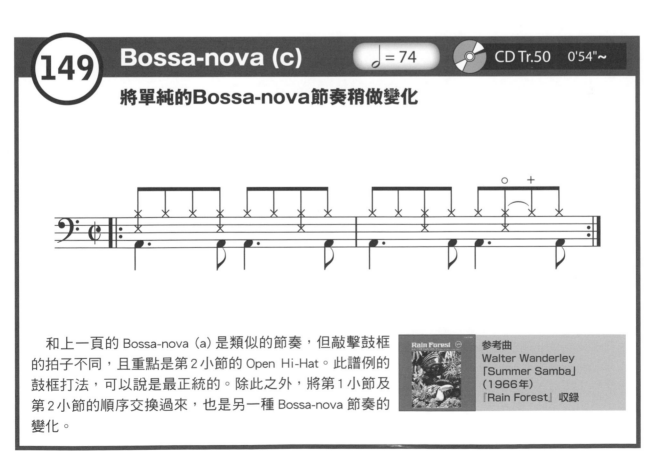

　和上一頁的 Bossa-nova（a）是類似的節奏，但敲擊鼓框的拍子不同，且重點是第2小節的 Open Hi-Hat。此譜例的鼓框打法，可以說是最正統的。除此之外，將第1小節及第2小節的順序交換過來，也是另一種 Bossa-nova 節奏的變化。

參考曲
Walter Wanderley「Summer Samba」(1966年)
『Rain Forest』收錄

150 Bossa-nova (d)　♩ = 51　CD Tr.50　1'12"~

不斷重複同一小節的節奏

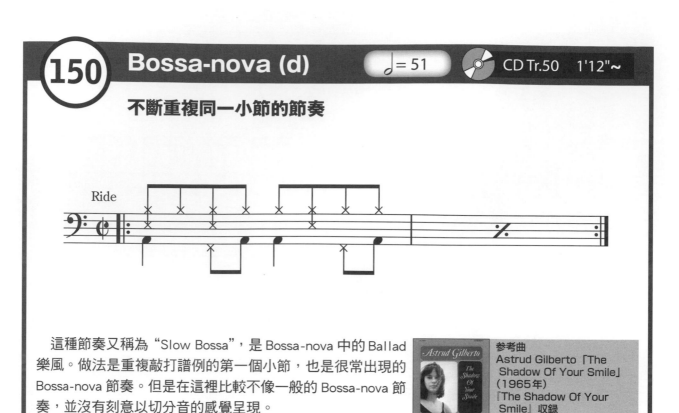

　　這種節奏又稱為 "Slow Bossa"，是 Bossa-nova 中的 Ballad 樂風。做法是重複敲打譜例的第一個小節，也是很常出現的 Bossa-nova 節奏。但是在這裡比較不像一般的 Bossa-nova 節奏，並沒有刻意以切分音的感覺呈現。

參考曲
Astrud Gilberto 「The Shadow Of Your Smile」 （1965年）
『The Shadow Of Your Smile』收錄

151 Bossa-nova (e)　♩ = 65　CD Tr.50　1'36"~

在Bossa-nova節奏上加入Samba的重音

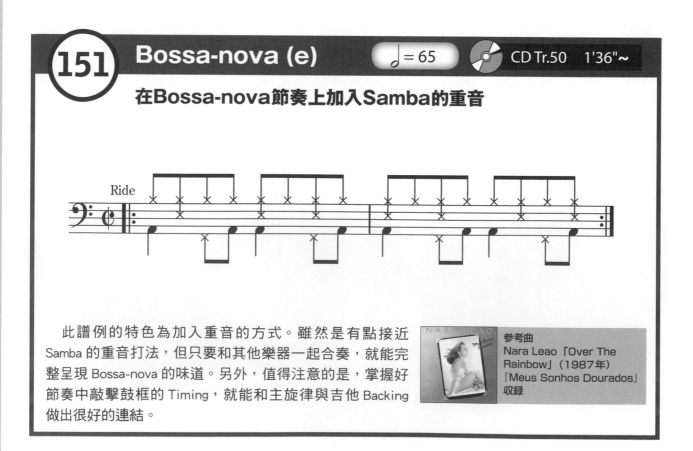

　　此譜例的特色為加入重音的方式。雖然是有點接近 Samba 的重音打法，但只要和其他樂器一起合奏，就能完整呈現 Bossa-nova 的味道。另外，值得注意的是，掌握好節奏中敲擊鼓框的 Timing，就能和主旋律與吉他 Backing 做出很好的連結。

參考曲
Nara Leao 「Over The Rainbow」 （1987年）
『Meus Sonhos Dourados』收錄

WORLD MUSIC

ROCK
POPS
R&B/SOUL/FUNK
DANCE
JAZZ/FUSION
ROOTS MUSIC
WORLD MUSIC

152 Bolero (a) ♩ = 78 CD Tr.51　0'00"～

用大鼓代替康加鼓(Conga)，敲打Bolero節奏

接下來，要開始介紹古巴的節奏。與之前介紹過的巴西節奏相同，我們嘗試用爵士鼓來代替各種打擊樂器。在此譜例當中，是用大鼓來做出 Bolero 節奏的中心 ─ Conga 的低音效果。

參考曲
Mario Bauza And Friends
「Dices Tu」（1986年）
『Afro Cuban Jazz』收錄

153 Bolero (b) ♩.=133 CD Tr.51　0'17"～

將Bolero節奏應用到流行樂

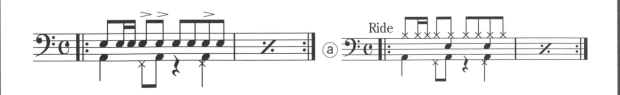

將 Bolero 節奏應用到流行樂上的範例。整體來看，很明顯的是 Bolero 的節奏風格，參考曲目在加入牛鈴之後，甚至還以 3-2 Clave 的節奏來進行。此外，雖然此譜例的節奏在舞蹈風格上被稱作"倫巴 (Rumba)"，但要注意實際上這並不是真正的 Rumba 節奏。

參考曲
Paul Anka「Oh Carol」
（2006年）
『The Very Best Of Paul Anka』收錄

154 Chachacha

♩=134　CD Tr.52　0'00"~

Chachacha＝拉丁世界中的 8 Beats

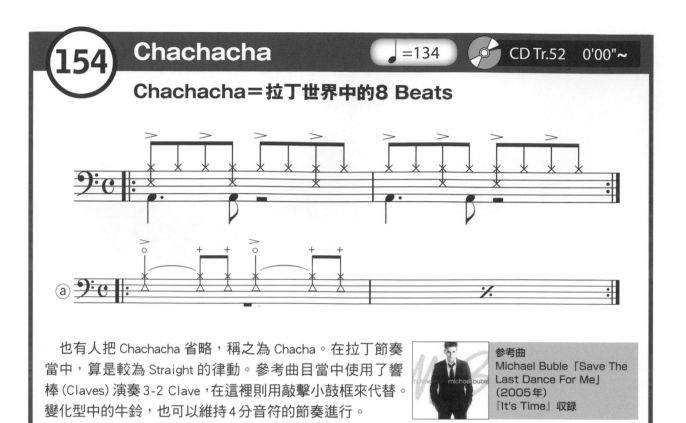

也有人把 Chachacha 省略，稱之為 Chacha。在拉丁節奏當中，算是較為 Straight 的律動。參考曲目當中使用了響棒 (Claves) 演奏 3-2 Clave，在這裡則用敲擊小鼓框來代替。變化型中的牛鈴，也可以維持 4 分音符的節奏進行。

參考曲
Michael Buble「Save The Last Dance For Me」(2005年)
『It's Time』收錄

155 Mambo (a)

♩=117　CD Tr.53　0'00"~

以 2-3 Clave 為基礎的 Mambo 節奏

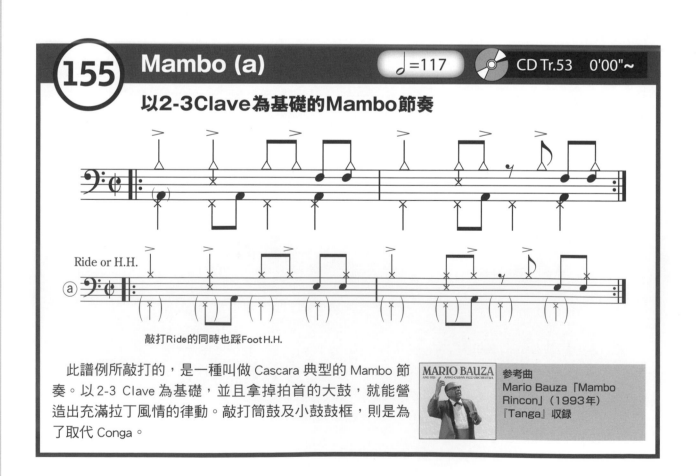

Ride or H.H.

敲打 Ride 的同時也踩 Foot H.H.

此譜例所敲打的，是一種叫做 Cascara 典型的 Mambo 節奏。以 2-3 Clave 為基礎，並且拿掉拍首的大鼓，就能營造出充滿拉丁風情的律動。敲打筒鼓及小鼓鼓框，則是為了取代 Conga。

參考曲
Mario Bauza「Mambo Rincon」(1993年)
『Tanga』收錄

ROCK

POPS

R&B/SOUL/FUNK

DANCE

JAZZ/FUSION

ROOTS MUSIC

WORLD MUSIC

(156) Mambo (b)

♩=116　CD Tr.53　0'22"~

將重點放在雙手組合的Montuno節奏

　　此譜例是 Mambo 曲風當中，炒熱氣氛之後經常會使用的節奏。在這裡我們嘗試用爵士鼓敲打 Montuno 節奏。由於雙手敲打的組合較為複雜，是有點困難的類型。而大鼓所踩的，則是典型拉丁節奏常用的切分拍法。

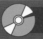

參考曲
Incognito「Don't You Worry 'Bout A Thing」（1997年）
『Incognito Live / The Last Night In Tokyo』收錄

(157) 6/8 Afro (a)

♩= 80　CD Tr.54　0'00"~

Afro節奏是複合節奏的原型

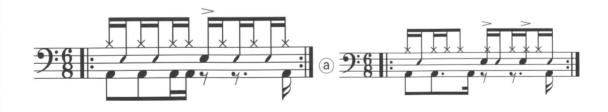

　　Afro 節奏是 Clave 節奏的原型，也有人說它說是複合節奏的前身。第 1 小節是 3 拍或 6 拍的感覺，但也可以把它解讀成是 4 拍拍法。若是平常較少接觸此種類型的節奏，或許會一下子抓不到它的律動感，但這也正是 Afro 節奏的有趣之處。

參考曲
Paquito D'Rivera & The United Nation Orchestra「Alma Llanera」（1993年）
『A Night In Eaglewood』收錄

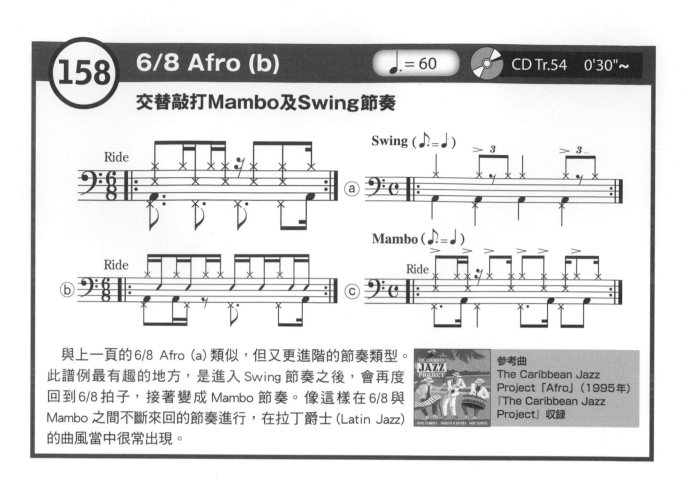

158 6/8 Afro (b)

♩. = 60 · CD Tr.54 0'30"~

交替敲打Mambo及Swing節奏

與上一頁的 6/8 Afro (a) 類似，但又更進階的節奏類型。此譜例最有趣的地方，是進入 Swing 節奏之後，會再度回到 6/8 拍子，接著變成 Mambo 節奏。像這樣在 6/8 與 Mambo 之間不斷來回的節奏進行，在拉丁爵士 (Latin Jazz) 的曲風當中很常出現。

參考曲
The Caribbean Jazz Project「Afro」（1995年）
『The Caribbean Jazz Project』收錄

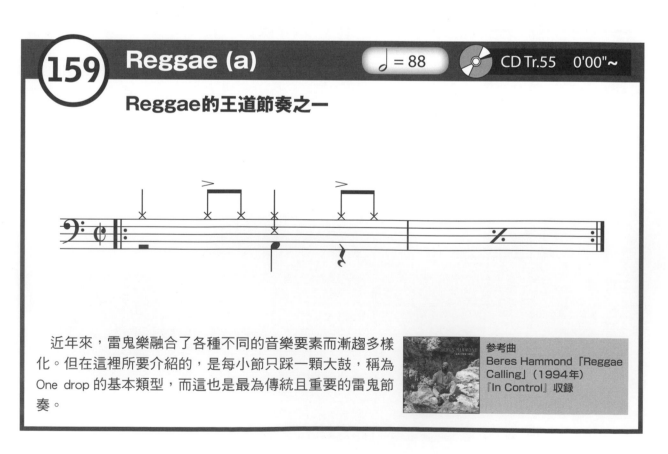

159 Reggae (a)

♩ = 88 · CD Tr.55 0'00"~

Reggae的王道節奏之一

近年來，雷鬼樂融合了各種不同的音樂要素而漸趨多樣化。但在這裡所要介紹的，是每小節只踩一顆大鼓，稱為 One drop 的基本類型，而這也是最為傳統且重要的雷鬼節奏。

參考曲
Beres Hammond「Reggae Calling」（1994年）
『In Control』收錄

(160) Reggae (b)

♩ = 96 CD Tr.55 0'15"~

Shuffle節奏的One drop範例

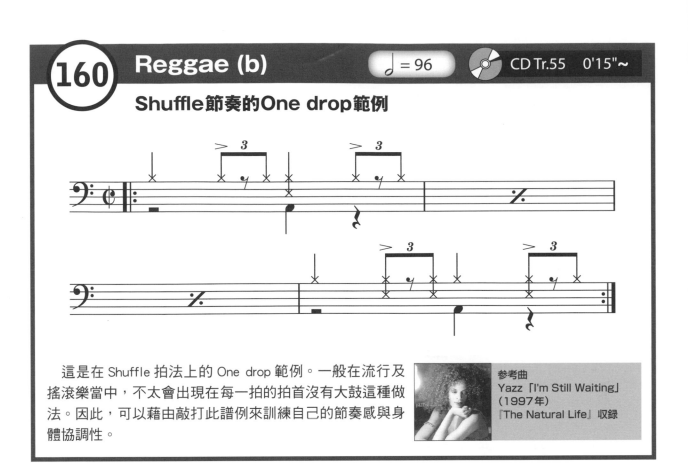

這是在 Shuffle 拍法上的 One drop 範例。一般在流行及搖滾樂當中，不太會出現在每一拍的拍首沒有大鼓這種做法。因此，可以藉由敲打此譜例來訓練自己的節奏感與身體協調性。

參考曲
Yazz「I'm Still Waiting」
（1997年）
『The Natural Life』收錄

(161) Reggae (c)

♩ = 70 CD Tr.55 0'30"~

就算是Even也能演奏出Shuffle的感覺

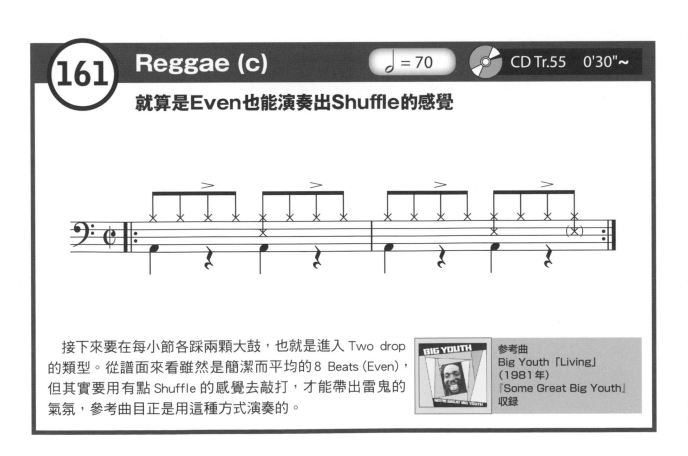

接下來要在每小節各踩兩顆大鼓，也就是進入 Two drop 的類型。從譜面來看雖然是簡潔而平均的8 Beats (Even)，但其實要用有點 Shuffle 的感覺去敲打，才能帶出雷鬼的氣氛，參考曲目正是用這種方式演奏的。

參考曲
Big Youth「Living」
（1981年）
『Some Great Big Youth』
收錄

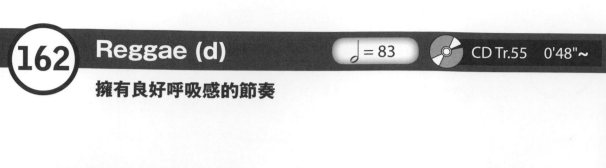

162 Reggae (d) ♩ = 83 CD Tr.55 0'48"~

擁有良好呼吸感的節奏

Shuffle 拍法的 Two drop 類型。一般的演奏方式是會敲擊小鼓鼓框,在這裡則改用壓鼓框的做法進行。「KA—N」的小鼓音色,是雷鬼節奏的特徵之一。與前幾個譜例相同,Hi-Hat 的重拍都在反拍。

參考曲
Freddie McGregor「Zion Chant」（1994年）
『Zion Chant』收錄

163 Reggae (e) ♩ = 64 CD Tr.55 1'04"~

純正的Four drop類型

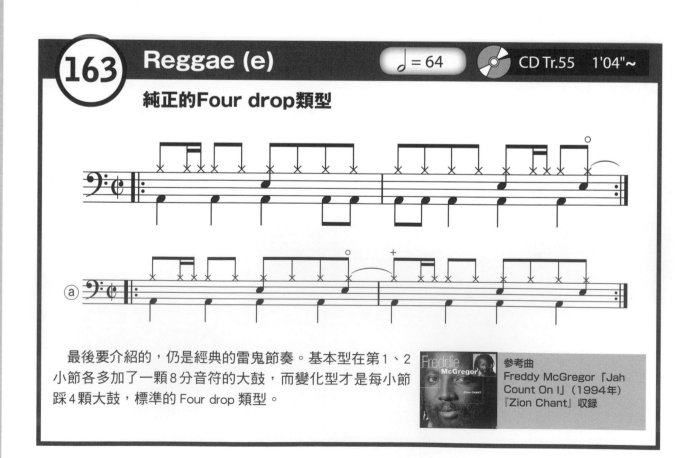

最後要介紹的,仍是經典的雷鬼節奏。基本型在第1、2小節各多加了一顆8分音符的大鼓,而變化型才是每小節踩4顆大鼓,標準的 Four drop 類型。

參考曲
Freddy McGregor「Jah Count On I」（1994年）
『Zion Chant』收錄

WORLD MUSIC

ROCK
POPS
R&B/SOUL/FUNK
DANCE
JAZZ/FUSION
ROOTS MUSIC
WORLD MUSIC

164 Reggae (f)

♩ = 61 CD Tr.55 1'40"~

在小鼓的拍點上做出節奏表情

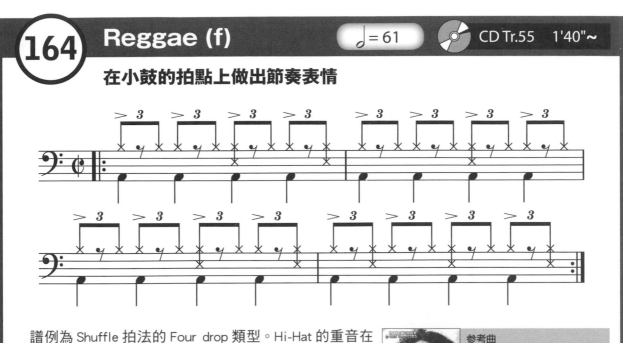

譜例為 Shuffle 拍法的 Four drop 類型。Hi-Hat 的重音在第 1 個拍點。另外，在敲打此種節奏時，通常可以自由改變敲擊小鼓鼓框的位置，這點和 Bossa-nova 的做法相同。

參考曲
Bob Marley「Is This Love」
（1978年）
『Kaya』收録

165 Calypso (a)

♩ = 89 CD Tr.56 0'00"~

敲打Calypso的基本節奏

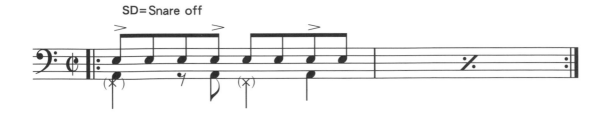

SD=Snare off

Calypso 節奏源自於加勒比海的千里達島 (Trinidad)，此譜例是在其基本節奏上加上重音的節奏範例。將小鼓的響線開關切到 OFF 之後，會發出「KA — N」的聲音，營造出 Calypso 的活潑氣氛。

參考曲
The Duke Of Iron「Box Car Shorty」（2006年）
『Wada Mambo's Calypso』收録

166 Calypso (b)

♩=105　CD Tr.56　0'15"~

特色是Samba式的大鼓節奏

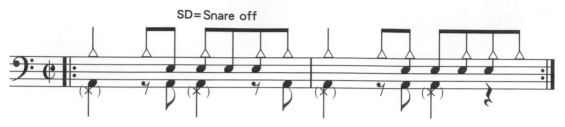

　　此譜例的節奏，原本是由許多打擊樂器一起合奏，在這裡嘗試單人以爵士鼓完成演奏。若只看大鼓的部分，或許會認為和 Samba 節奏非常類似，但整體的節奏感其實完全不同。

參考曲
Lord Kitchener
「Is Trouble」（1965年）
『King Of Calypso』收錄

167 Calypso (c)

♩=103　CD Tr.56　0'29"~

體驗率性的Soca節奏

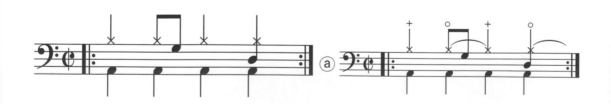

　　"Soca" 是來自美國的 Soul Music 與 Calypso 融合之後所產生的音樂風格，其特色是 Straight 的節奏感。變化型裡是加入 Open Hi-Hat 的節奏型態，在 Calypso 樂風裡很常出現。

參考曲
Mighty Sparrow「Sparrow Vs. Melody Picong」（2005年）
『First Flight』收錄

ROCK
POPS
R&B/SOUL/FUNK
DANCE
JAZZ/FUSION
ROOTS MUSIC
WORLD MUSIC

168 Calypso (d) ♩ = 66 CD Tr.56 0'54"~

加入重音的Calypso節奏

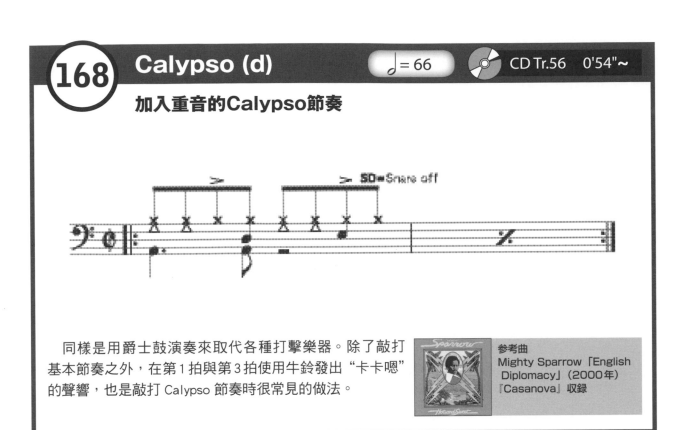

　同樣是用爵士鼓演奏來取代各種打擊樂器。除了敲打基本節奏之外，在第1拍與第3拍使用牛鈴發出"卡卡嗯"的聲響，也是敲打 Calypso 節奏時很常見的做法。

參考曲
Mighty Sparrow「English Diplomacy」（2000年）『Casanova』收錄

169 Calypso (e) ♩ =112 CD Tr.56 1'13"~

帶有Fusion味道的Calypso節奏

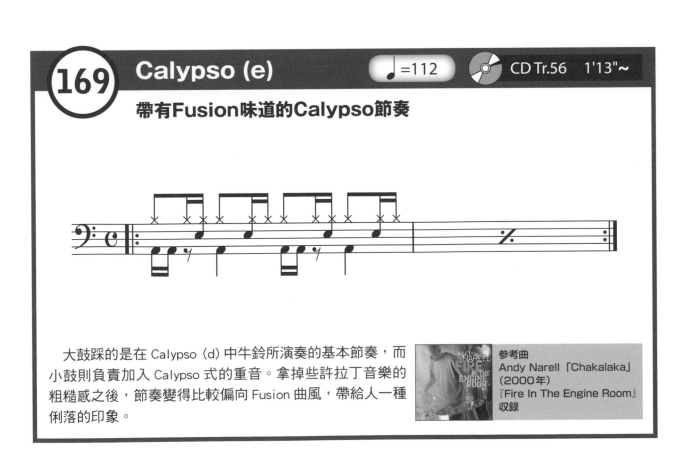

　大鼓踩的是在 Calypso (d) 中牛鈴所演奏的基本節奏，而小鼓則負責加入 Calypso 式的重音。拿掉些許拉丁音樂的粗糙感之後，節奏變得比較偏向 Fusion 曲風，帶給人一種俐落的印象。

參考曲
Andy Narell「Chakalaka」（2000年）『Fire In The Engine Room』收錄

170 Calypso (f)

♩=120 CD Tr.56 1'26"~

Calypso (f)

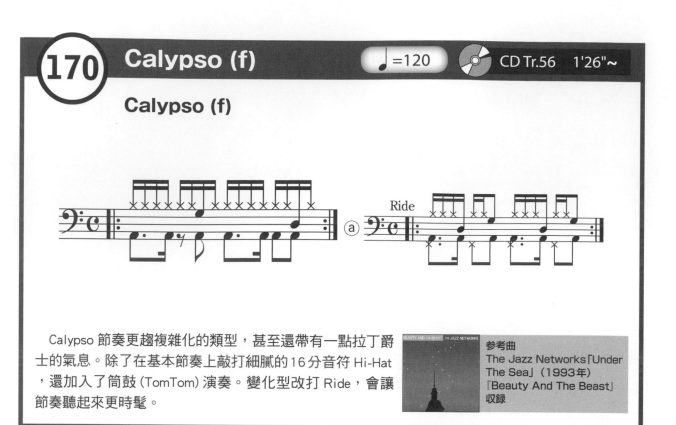

ⓐ Ride

Calypso 節奏更趨複雜化的類型，甚至還帶有一點拉丁爵士的氣息。除了在基本節奏上敲打細膩的 16 分音符 Hi-Hat，還加入了筒鼓（TomTom）演奏。變化型改打 Ride，會讓節奏聽起來更時髦。

參考曲
The Jazz Networks「Under The Sea」（1993年）
『Beauty And The Beast』收錄

171 Tango

♩=100→142 CD Tr.57 0'00"~

敲打幹勁十足的Tango節奏

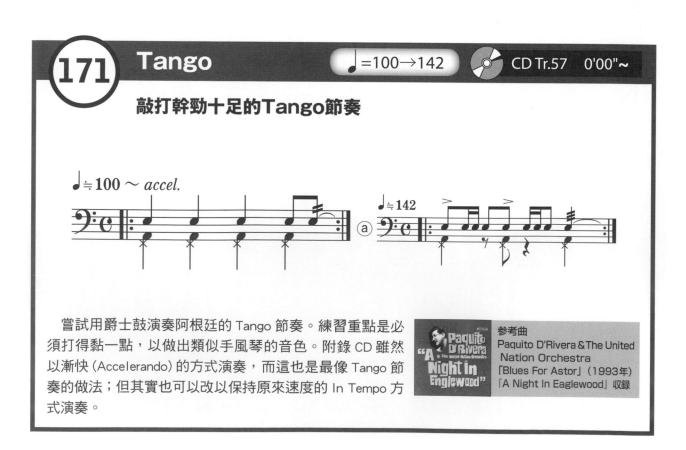

♩≒100 ～ accel.

ⓐ ♩≒142

嘗試用爵士鼓演奏阿根廷的 Tango 節奏。練習重點是必須打得黏一點，以做出類似手風琴的音色。附錄 CD 雖然以漸快（Accelerando）的方式演奏，而這也是最像 Tango 節奏的做法；但其實也可以改以保持原來速度的 In Tempo 方式演奏。

參考曲
Paquito D'Rivera &The United Nation Orchestra
「Blues For Astor」（1993年）
『A Night In Eaglewood』收錄

後記

　　在寫這本書的過程，最讓我煩惱的一件事，就是挑選參考曲。為了從眾多專輯當中選出具代表性的節奏，我花了許多時間，仔細去聽一些原本不熟悉的歌曲。至於常聽的歌曲，在重新複習之後也有了新的發現，對我來說是很有趣的體驗。

　　如同封面所寫，這本書適合喜歡任何曲風的人閱讀。若是學會書裡所有的節奏，身為一個鼓手，你已經成功了！當然，你也可以隨手翻閱，然後只練習自己有興趣的部分。另外，志向在作曲／編曲的人，除了參考節奏譜例，將其應用在作曲／編曲上，還可以藉由本書了解「原來鼓手都是這樣打鼓的啊！」。

　　這本書命名為「爵士鼓節奏百科」，裡面包含了上百個節奏譜例，但是除了音樂性上的意義，想要巧妙地表現出各種節奏，最重要的還是所謂的「Feeling」。所以，儘管從譜面來看是相同節奏，卻可以應用在各種不同的曲風上。在閱讀本書的同時，我希望大家可以了解到這一點。

　　最後，衷心感謝購買本書的你，以及所有一起努力的伙伴。

<div style="text-align:right">2012 年 9 月　岡本俊文</div>

Toshifumi Okamoto ● 1969 年出生於神奈川縣，上大學後自學爵士鼓，接著進入 TASC 音樂學校就讀。在學期間累積許多錄音經驗，從此開啟了職業樂手的生涯。畢業後成為講師，積極從事教學活動。並開始接觸拉丁打擊樂器，延伸自己的觸角。目前參與許多藝人、歌手等的錄音製作，以及擔任演唱會、各種表演活動的樂手。

【附錄 CD 音源製作】芹澤薰樹
Serizawa Shigeki ● 1975 年出生於靜岡縣。於 Bayaka 以及自己所企劃的 Acouscape 樂團等擔任貝斯手，並負責編曲及混音。在 Acouscape 解散後，也以貝斯手的身分參與歌手的錄音製作及擔任演唱會樂手。無論是哪種曲風的歌曲，在他的巧手之下都能產生優美的律動。他以充滿驚奇的想法創造出溫暖的音色，活躍於各個音樂領域，在業界是評價相當高的錄音／混音師。

超絕鼓技地獄訓練所
光榮入伍篇

五大章節讓你迅速擠身高手行列
帶你進入地獄般狂練修行

日本MI音樂學院鼓科講師 GO 著
售價 NT$500

收錄154個 Loud 系練習譜例！

雙CD收錄所有範例及練習＋
收錄演奏示範＋Kala

新手入門地獄系列最佳教材！

超絕鼓技地獄訓練所

為狂傲炫技設計的超絕訓練樂章
帶你跨越鼓技極限的地獄訓練

日本MI音樂學院鼓科講師 GO 著
售價 NT$500

收錄192個超絕練習！

收錄示範演奏＋配樂Kala

挑戰史上最狂超絕爵士鼓樂句！

爵士鼓
終極教本

售價：NT$480

松尾啓史 著／王瑋琦 翻譯

全彩內頁 收錄獨家練習樂句 讓你越練越強！

　　本書針對各個主題，分為基礎訓練及強化訓練兩階段。

　　每一課都指出注意事項跟打擊重點，讓您能邊聽附錄CD邊練習，並了解如何運用。

　　初學者可先從基礎訓練開始；而中級以上的人可以跳過這個部分直接進行強化訓練，或自由運用這本書。所以，初學及進階者都適合閱讀本書。只要用心看完整本書、熟練所有譜例，相信你也能隨心所欲駕馭套鼓這項樂器。

　　為了讓擊鼓更穩定，先做單手練習保持最佳平衡！左右手分離腳的注意事項！單腳雙踏雙手／雙腳的四肢暖身藉由連續低音鍛鍊續航力！3連音／6連音的手腳組合活用Rudiments的過門避免同時敲擊！線性打法藉由改變力道，讓Hi-Hat產生音色變化素材倍增！練習固定的Bass Line詭計？！Delay系節奏進行隨心所欲操控節奏！Time Change簡直是腦力激盪？！Metric Modulation切分為重的Rock Beat魅惑的One Drop！Reggae Pop迷倒觀眾！左腳的Clave／Cascara節奏新世代的技巧！One Hand Roll etc

超值套書優惠方案

吉他地獄訓練

原價1000
套裝價
NT$750元

超絕吉他地獄訓練所[叛逆入伍篇]
超絕吉他地獄訓練所

歌唱地獄訓練

原價1000
套裝價
NT$750元

超絕歌唱地獄訓練所[奇蹟入伍篇]
超絕歌唱地獄訓練所

鼓技地獄訓練

原價1060
套裝價
NT$795元

超絕鼓技地獄訓練所[光榮入伍篇]
超絕鼓技地獄訓練所

貝士地獄訓練

原價1060
套裝價
NT$795元

超絕貝士地獄訓練所[決死入伍篇]
超絕貝士地獄訓練所

貝士地獄訓練 新訓＋名曲

原價860
套裝價
NT$504元

超絕貝士地獄訓練所[基礎新訓篇]
超絕貝士地獄訓練所[破壞與再生的古典名曲篇]

超縱電吉之鑰

原價1040
套裝價
NT$728元

吉他哈農　　狂戀瘋琴

窺探主奏秘訣

原價1160
套裝價
NT$870元

狂戀瘋琴　　365日的
　　　　　　電吉他練習計劃

手舞足蹈 節奏Bass系列

原價840
套裝價
NT$630元

用一週完全學會　BASS
Walking Bass　節奏訓練手冊

晉升主奏達人

原價1060
套裝價
NT$795元

金屬主奏　　金屬吉他
吉他聖經　　技巧聖經

縱琴揚樂 即興演奏系列

原價960
套裝價
NT$672元

用5聲音階　　以4小節為單位
就能彈奏！　增添爵士樂句
　　　　　　豐富內涵的書

風格單純樂癮

原價1280
套裝價
NT$960元

獨奏吉他　　通琴達理
　　　　　　[和聲與樂理]

揮灑貝士之音

原價860
套裝價
NT$600元

貝士哈農　　放肆狂琴

飆瘋疾馳 速彈吉他系列

原價980
套裝價
NT$735元

吉他速彈入門　為何速彈
　　　　　　　總是彈不快?

聆聽指觸美韻
原價840
套裝價
NT$630元

初心者的　　39歲開始彈奏的
指彈木吉他　正統原聲吉他
爵士入門

舞指如歌 運指吉他系列

原價840
套裝價
NT$630元

吉他・運指革命　只要猛烈
　　　　　　　　練習一週！

天籟純音 指彈吉他系列

原價960
套裝價
NT$720元

39歲　　　　南澤大介
開始彈奏的　為指彈吉他手
正統原聲吉他　所準備的練習曲集

五聲悠揚 五聲音階系列

原價900
套裝價
NT$630元

吉他五聲　　從五聲音階出發
音階秘笈　　用藍調來學會
　　　　　　頂尖的音階工程

共響烏克輕音

原價759
套裝價
NT$570元

牛奶與麗麗　　烏克經典

親愛的讀者您好：

　　很高興能與你們分享爵士鼓的各種訊息，現在，請主動出擊，告訴我們您的爵士鼓學習經驗，首先，就從 **爵士鼓節奏百科** 的意見調查開始吧！我們希望能更接近您的想法，雖然問題不免俗套，但請盡情發表您對 **爵士鼓節奏百科** 的心得。也希望舊讀者們能不斷提供意見，與我們密切交流！

● 您由何處得知**爵士鼓節奏百科**？

□老師推薦_____（指導老師大名、電話）　　□同學推薦

□社團團體購買　　□社團推薦　　□樂器行推薦　　□逛書店

□網路_____（網站名稱）

● 您由何處購得 **爵士鼓節奏百科**？

□書局_____　　□ 樂器行_____　　□社團　□劃撥

● **爵士鼓節奏百科** 書中您最有興趣的部份是？（請簡述）

● 您學習 爵士鼓 有多長時間？

● 覺得 **爵士鼓節奏百科** 的版面編排如何？　□活潑 □清晰 □呆板 □創新 □擁擠

● 您希望 典絃 能出版哪種音樂書籍？（請簡述）

● 您是否購買過 典絃 所出版的其他書籍？（請寫書名）

● 最希望典絃下一本出版的 爵士鼓 教材類型為：

□技巧類　　□基礎教本類　　□樂理、理論類

● 也許您可以推薦我們出版哪一本書？（請寫書名）

請您詳細填寫此份問卷，並剪下 **傳真至** 02-2809-1078，

或 **免貼郵票寄回** 〝典絃音樂文化國際事業有限公司〞。

TO：251
新北市淡水區民族路10-3號6樓

典絃音樂文化國際事業有限公司

Tapping Guy的 〝Ｘ〞檔案

（請您用正楷詳細填寫以下資料）

您是 □新會員 □舊會員，是否曾寄過典絃回函 □是 □否

姓名：＿＿＿＿＿＿＿ 年齡：＿＿＿ 性別：□男 □女 生日：＿＿＿年＿＿＿月＿＿＿日

教育程度：□國中 □高中職 □五專 □二專 □大學 □研究所

職業：＿＿＿＿＿＿＿ 學校：＿＿＿＿＿＿＿ 科系：＿＿＿＿＿＿＿

有無參加社團：□有，＿＿＿＿＿＿＿社，職稱＿＿＿＿＿＿ □無

能維持較久的可連絡地址：□□□-□□＿＿＿＿＿＿＿＿＿＿＿＿＿＿＿＿

最容易找到您的電話：（H）＿＿＿＿＿＿＿＿＿＿＿ （行動）＿＿＿＿＿＿＿＿＿＿＿＿＿

E-mail：＿＿＿＿＿＿＿＿＿＿＿＿＿＿＿＿＿＿＿＿（請務必填寫，典絃往後將以電子郵件方式發佈最新訊息）

身分證字號：＿＿＿＿＿＿＿＿＿＿＿＿（會員編號） 回函日期：＿＿＿年＿＿＿月＿＿＿日

DPS-201303

典絃音樂文化出版品

· 若上列價格與實際售價不同時，僅以購買當時之實際售價為準

新琴點撥 ▶線上影音
NT$360.

愛樂烏克 ▶線上影音
NT$360.

MI獨奏吉他
〈MI Guitar Soloing〉
NT$660. (1CD)

MI通琴達理—和聲與樂理
〈MI Harmony & Theory〉
NT$620.

寫一首簡單的歌
〈Melody How to write Great Tunes〉
NT$650. (1CD)

吉他哈農〈Guitar Hanon〉
NT$380. (1CD)

憶往琴深〈獨奏吉他有聲教材〉
NT$360. (1CD)

金屬節奏吉他聖經
〈Metal Rhythm Guitar〉
NT$660. (2CD)

金屬吉他技巧聖經
〈Metal Guitar Tricks〉
NT$400. (1CD)

和弦進行—活用與演奏秘笈
〈Chord Progression & Play〉
NT$360. (1CD)

狂戀瘋琴〈電吉他有聲教材〉
NT$660. (2CD)

金屬主奏吉他聖經
〈Metal Lead Guitar〉
NT$660. (2CD)

優遇琴人〈藍調吉他有聲教材〉
NT$420. (1CD)

爵士琴緣〈爵士吉他有聲教材〉
NT$420. (1CD)

鼓惑人心I〈爵士鼓有聲教材〉
NT$420. (1CD)

365日的鼓技練習計劃
NT$500. (1CD)

放肆狂琴〈電貝士有聲教材〉▶背景音樂
NT$480.

貝士哈農〈Bass Hanon〉
NT$380. (1CD)

超時代樂團訓練所
NT$560. (1CD)

鍵盤1000二部曲
〈1000 Keyboard Tips-II〉
NT$560. (1CD)

超絕吉他地獄訓練所
NT$500. (1CD)

超絕吉他地獄訓練所
一暴走的古典名曲篇
NT$360. (1CD)

超絕吉他地獄訓練所—叛逆入伍篇
NT$500. (2CD)

超絕貝士地獄訓練所
NT$560. (1CD)

超絕貝士地獄訓練所—決死入伍篇
NT$500. (2CD)

超絕鼓技地獄訓練所
NT$560. (1CD)

超絕鼓技地獄訓練所—光榮入伍篇
NT$500. (2CD)

超絕歌唱地獄訓練所
NT$500. (2CD)

■ Kiko Loureiro電吉他影音教學
NT$600. (2DVD)

■ 新古典金屬吉他奏法解析大
NT$560. (1CD)

■ 木箱鼓集中練習
NT$560. (1DVD)

■ 365日的電吉他練習計劃
NT$500. (1CD)

■ 爵士鼓節奏百科〈鼓惑人心II〉
NT$420. (1CD)

■ 遊手好弦 ▶線上影音
NT$360.

■ 39歲彈奏的正統原聲吉他
NT$480 (1CD)

■ 駕馭爵士鼓的36種基本打點與活用
NT$500. (1CD)

■ 南澤大介為指彈吉他手所設計的練習曲集
NT$480. (1CD)

■ 爵士鼓終極教本
NT$480. (1CD)

■ 吉他速彈入門
NT$500. (CD+DVD)

■ 為何速彈總是彈不快？
NT$480. (1CD)

■ 自由自在地彈奏吉他大調音階之書
NT$420. (1CD)

■ 只要猛練習一週！掌握吉他音階的運用法
NT$480. (1CD)

■ 最容易理解的爵士鋼琴課本
NT$480. (1CD)

■ 超絕貝士地獄訓練所-破壞與再生名曲集
NT$360. (1CD)

■ 超絕貝士地獄訓練所-基礎新訓篇
NT$480. (2CD)

■ 超絕吉他地獄訓練所-速彈入門
NT$480. (2CD)

■ 用五聲音階就能彈奏
NT$480. (1CD)

■ 以4小節為單位增添爵士樂句豐富內涵的書
NT$480. (1CD)

■ 用藍調來學會頂尖的音階工程
NT$480. (1CD)

■ 烏克經典—古典&世界民謠的烏克麗麗
NT$360. (1CD & MP3)

■ 宅錄自己來一為宅錄初學者編寫的錄音導覽
NT$560.

■ 初心者的指彈木吉他爵士入門
NT$360. (1CD)

■ 初心者的獨奏吉他入門全知識
NT$560. (1CD)

■ 用獨奏吉他來突飛猛進！
為提升基礎力所撰寫的獨奏練習曲集！
NT$420. (1CD)

■ 用大譜面遊賞爵士吉他！
令人恍然大悟的輕鬆樂句大全
NT$660. (1CD+1DVD)

■ 吉他無窮動「基礎」訓練
NT$480. (1CD)

■ GPS吉他玩家研討會 ▶線上影音
NT$200.

■ 拇指琴聲 ▶線上影音
NT$420.

〔別再叫我嫩咖鼓手！集中特訓〕

爵士鼓節奏百科

作者／岡本俊文

發行人／簡彙杰

翻譯／王瑋琦、曾莆強

校訂／曾莆強、簡彙杰

總編輯／簡彙杰

美術編輯／王瑋琦

行政助理／溫雅筑

發行所／典絃音樂文化國際事業有限公司

　　　　　電話：+886-2-2624-2316 傳真：+886-2-2809-1078

聯絡地址／251 新北市淡水區民族路10-3號6樓

登記地址／台北市金門街1-2號1樓

登記證／北市建商字第428927號

印刷工程／快印站國際有限公司

定價／420元

掛號郵資／每本40元

郵政劃撥／19471814　戶名／典絃音樂文化國際事業有限公司

出版日期／2013年3月初版

脱初心者のための集中特訓 ドラム・パターン・スタイル・ブック
Licensed by Shinko Music Entertainment Co., Ltd., Tokyo, Japan

 典絃音樂文化國際事業有限公司